이야기가 있는 풍경 · 1

숲 속의 사랑

이야기가 있는 풍경 · 1

숲 속의 사랑

사진 · 수필 ┃ 김 영 갑

시 ┃ 이 생 진

우리글

김영갑 KIM YOUNG GAP

1957년 충남 부여에서 태어났지만, 세상을 떠나기 전 이십여 년 동안 고향땅을 밟아보지도 못했다. 서울에 주소지를 두고 1982년부터 제주도를 오르내리며 사진 작업을 하다가 그 아름다움에 빠져, 1985년부터 아예 제주도에 정착을 하게 되었기 때문이다.

그 결과 바닷가와 중산간, 한라산과 마라도를 비롯한 섬 구석구석 그의 발길이 머물지 않은 데가 없다. 그가 사진으로 찍지 않은 것은 제주도에 없는 것이라고 할 수 있을 만큼 노인과 해녀, 오름과 바다, 들판과 구름, 억새 등 제주의 모든 것을 사진으로 찍었다. 그러느라 밥 먹을 돈을 아껴 필름을 사고, 배가 고프면 들판의 당근이나 고구마로 허기를 달랬다. 섬의 '외로움과 평화'를 찍는 사진 작업은, 수행이라고 부를 수 있을 만큼 그의 영혼과 열정을 모두 바친 것이었다.

버려진 초등학교를 찾아내어 창고에 쌓여 곰팡이 꽃을 피우고 있는 사진들을 전시할 갤러리로 꾸미기 위해 초석을 다질 무렵, 사진을 찍을 때 셔터를 눌러야 할 손이 떨리기 시작했고 이유 없이 허리에 통증이 왔다. 결국 카메라를 들지도, 제대로 걷지도, 먹지도 못할 지경이 되었다. 서울의 한 대학병원은 루게릭병이라고 진단을 내렸다. 병원에서는 3년을 넘기기 힘들 거라고 했다. 일주일 동안 식음을 전폐하고 누웠다가 자리를 털고 일어나, 점점 퇴화하는 근육을 놀리지 않으려고 손수 몸을 움직여 사진 갤러리 만들기에 열중했다. 이렇게 하여 '김영갑 갤러리 두모악'이 2002년 여름 문을 열게 되었다.

그리고 투병 생활을 한지 6년이 되던 해 2005년 5월 29일, 김영갑은 그가 손수 만든 두모악 갤러리에서 고이 잠들었다. 그의 뼈는 두모악 갤러리 마당에 뿌려졌다. 이제 김영갑은 그가 사랑했던 섬 제주, '그 섬에 영원히 있다.'
www.dumoak.com

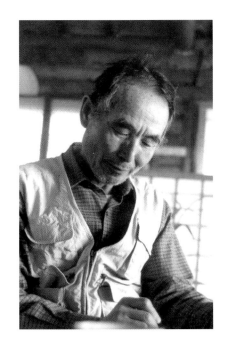

이생진 LEE SAENG JIN

서산에서 태어났으며 어려서부터 외딴 섬을 좋아했다고 한다. 우리나라 섬이라면 유인도, 무인도 가리지 않고 찾다 보니 그의 발길이 닿은 섬이 천 곳이 넘는다.

특히 젊은 날 군대생활을 하였던 모슬포뿐만이 아니라, 성산포, 서귀포, 우도, 다랑쉬오름 등, 제주 어느 한 곳 그의 발걸음이 닿지 않은 곳이 없을 정도로 제주의 풍광을 사랑하여 곳곳을 걷고 또 걸어 다녔다. 그런 까닭에 올레길이 생기기 훨씬 전부터 제주 걷기 일주를 두 차례 하였으며, 지금도 틈만 나면 스케치북을 들고 제주를 비롯한 우리나라 여러 섬들을 찾아가 직접 그곳의 풍경을 스케치하고 시를 쓰며 지낸다.

1955년부터 시집을 펴내기 시작해 지금까지 31권의 시집과 여러 권의 수필집을 펴냈으며, 우리나라 섬의 정경과 섬사람들의 뿌리 깊은 애환을 담은 시를 주로 써오고 있다. 특히 1978년에 펴낸 시집《그리운 바다 성산포》는 수십 년째 독자들의 사랑을 받고 있는 스테디셀러로 다양한 계층의 독자들에게 지금까지 읽히고 있다. 김영갑과는 그런 인연으로 제주에서 만나 오랜 벗으로 지내왔다. 2001년 제주자치도 명예도민이 된 것을 큰 자랑으로 여기며, 섬에서 돌아오면 지금도 인사동에서 섬을 중심으로 한 시낭송과 담론을 계속하고 있다.

시집으로《그리운 바다 성산포》를 비롯하여《그리운 섬 우도에 가면》, 황진이에 관한 시집《그 사람 내게로 오네》,《김삿갓, 시인아 바람아》,《인사동》,《독도로 가는 길》,《반 고흐, '너도 미쳐라'》,《서귀포 칠십리길》등이 있다.

Homepage : islandpoet.com
E-mail : sj29033@hanmail.net

'이야기가 있는 풍경 시리즈'를 기획하며

황금과 물질 만능에 도취하여 인간의 영성적靈性的 개발에 대해서는 도무지 관심이 없는 것이 현대 문명인의 고질병입니다.

신진대사가 필요한 것은 육체뿐만이 아니고, 정신 또한 그러하다는 것을 잊어서는 안 됩니다.

'이야기가 있는 풍경' 시리즈를 기획하며 우리가 염원하는 것은, 우리의 심각한 영혼의 기갈을 조금이나마 달래려는 것입니다.

우리는 그것을 미美와 진실眞實이 담긴 사진, 시詩, 에세이 등이 어우러진 꽃다발을 여러분께 진상하려는 것입니다.

결국 인간은 미美를 통해 구제받을 수 있다는 것을, 즉 대긍정大肯定과 찬미의 길로 나아갈 수 있다는 것을 우리는 굳게 믿고 있습니다.

1997년 6월 10일

김영갑 생각

그대는 가고 『숲 속의 사랑』은 다시 세상에 나와 바람과 햇살 사이로 그대가 걸어오는 듯 나뭇잎이 흔들리네.

물안개가 시야를 가리던 어느 날, 날더러는 감자 밭에서 시를 쓰라 하고 그대는 무거운 사진기를 짊어지고 사라졌지.

나는 오도가도 못하는 오름 길에서 이슬비를 맞으며 찔레꽃을 보고 있었고.

시는 무엇이며 사진은 무엇인가.

나는 시로 사진을 찍지 못했지만 그대는 사진으로 시를 찍고 있었던 거야.

그런 생각을 하며 오늘도 오름에 올라가 그대의 발자취를 읽고 있네.

<div align="right">

2010년 이른 봄
용눈이오름에서
이 생 진

</div>

차례

차례

손바닥만한 창으로
내다본 세상은
마치 기적처럼
신비롭고 경이로웠다
− 김 영 갑 −

시 _ 이생진
사진 _ 김영갑

숲 속의 사랑 · 1

바람과 햇살이

숲 속에서 만나듯

숲 속에서 만난 사랑

행복하여라

바람과 햇살처럼

행복하여라

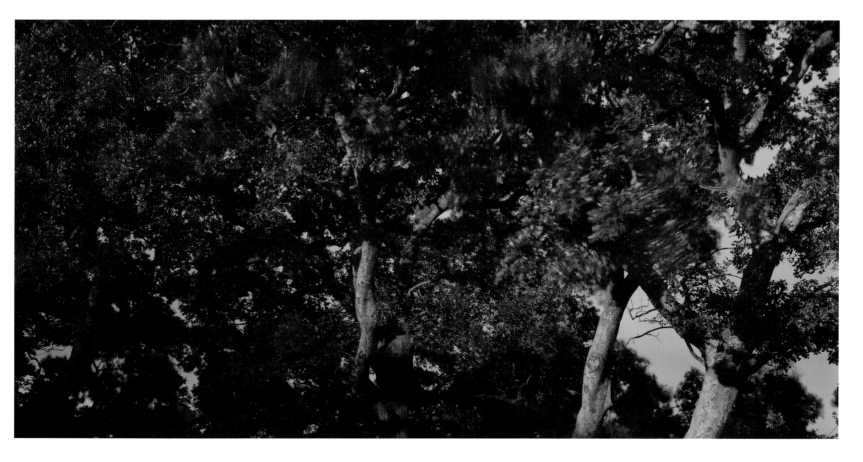

숲 속의 사랑 · 2

햇살은 숲 속에서

바람과 뒹굴고

사람은 숲 속에서

사랑과 뒹굴다

꽃밭에 눕는다

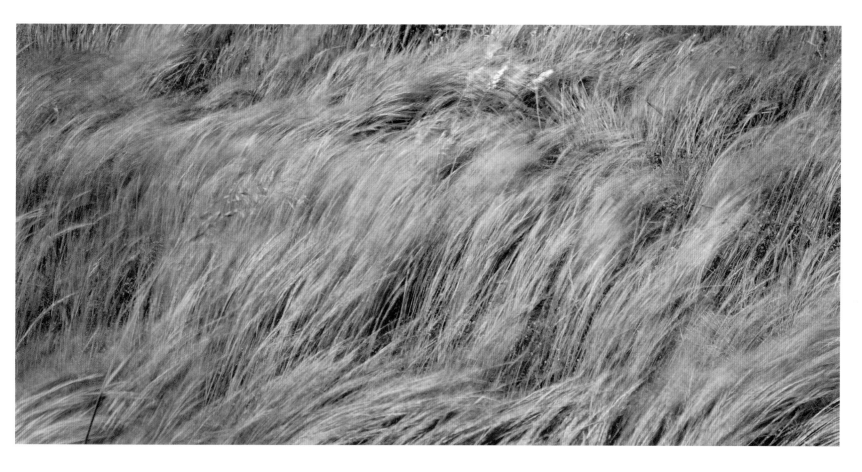

숲 속의 사랑 · 3

새벽부터 기다리는

사랑 때문에

내일이 필요한 것

사랑이 없으면

내일이 무슨 소용인가

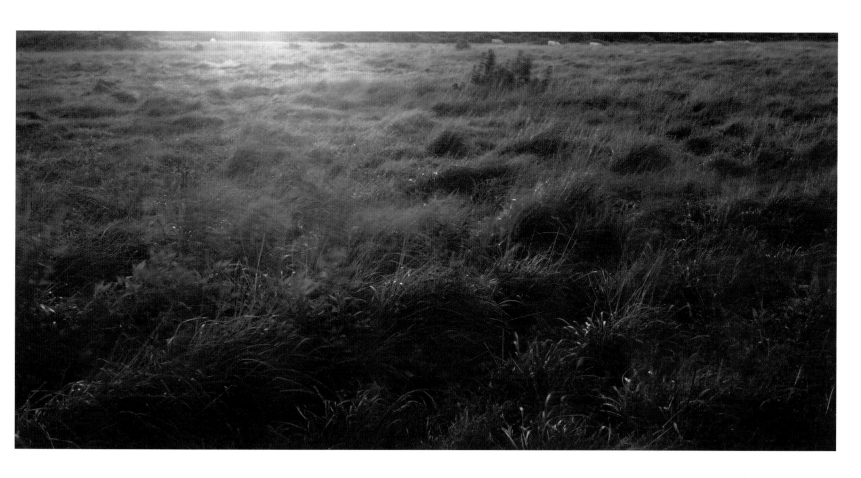

숲 속의 사랑 · 4

뛰고 싶어라

너랑 나랑 손잡고

뛰고 싶어라

꽃향기 밟으며

뛰고 싶어라

지평선 너머까지

뛰고 싶어라

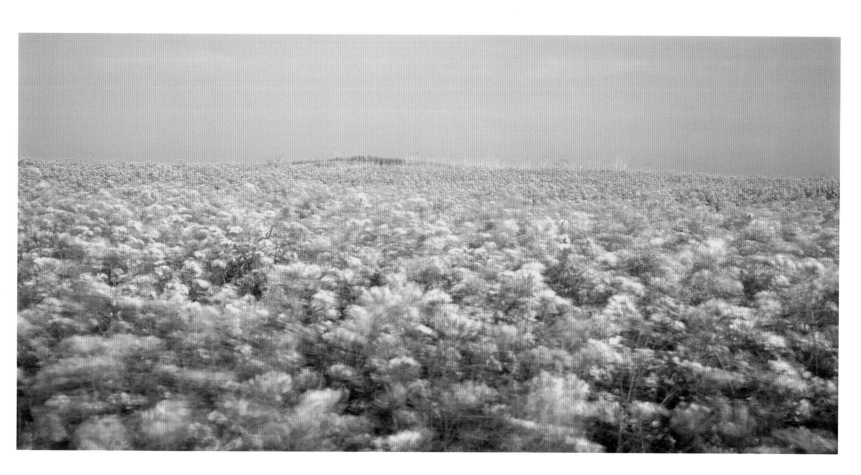

숲 속의 사랑 · 5

한번 태어나

한번 가면 그만인 길

사랑이 있어야 꽃 피고

열매 맺는데

사랑 없이 어떻게

혼자서 가나

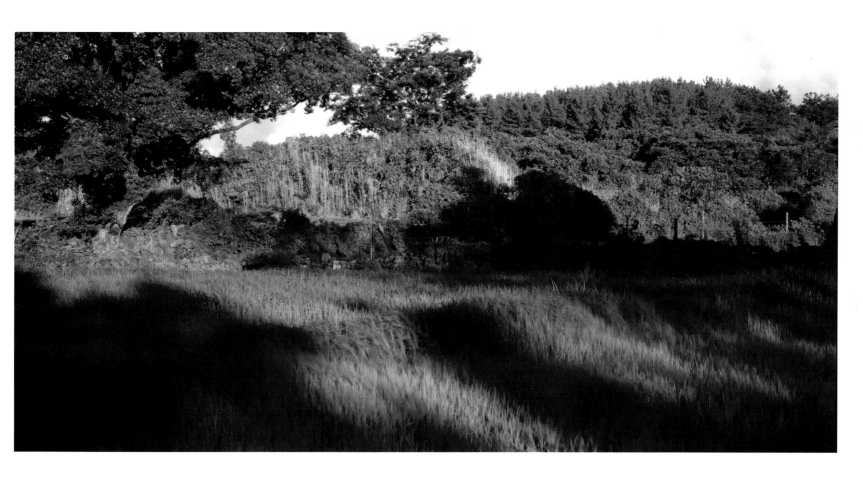

숲 속의 사랑 · 6

동녘이 타오를 때

떠오르던 네 얼굴

햇빛이 사라지며

어디로 갔나

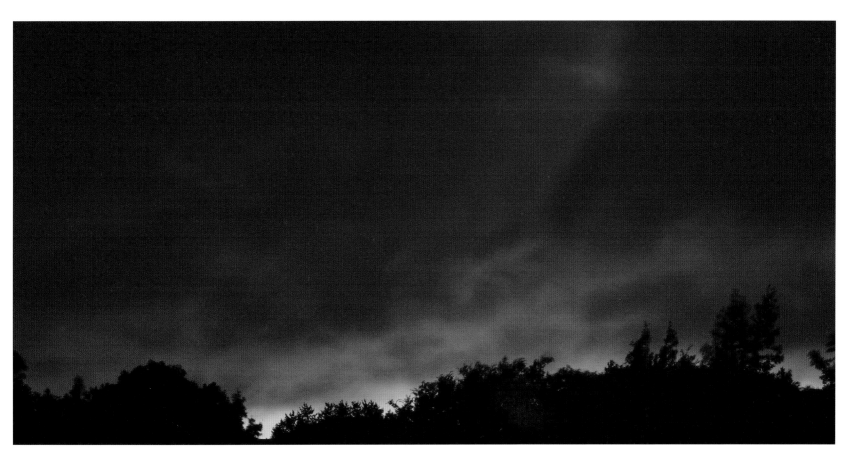

숲 속의 사랑 · 7

타오르는 봄

바다에 던져도

식지 않아

밤새껏 뒤척였다

숯불에 올려놓은

생선처럼

밤새껏 뒤척였다

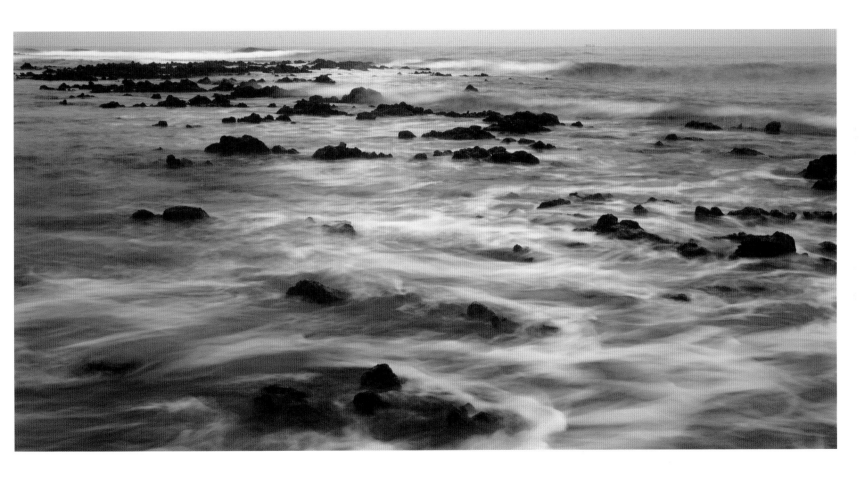

숲 속의 사랑 · 8

꽃밭의 웃음소리

고독에도 웃음이 피는 밭고랑

바람이 들어와 간질임 쳤나

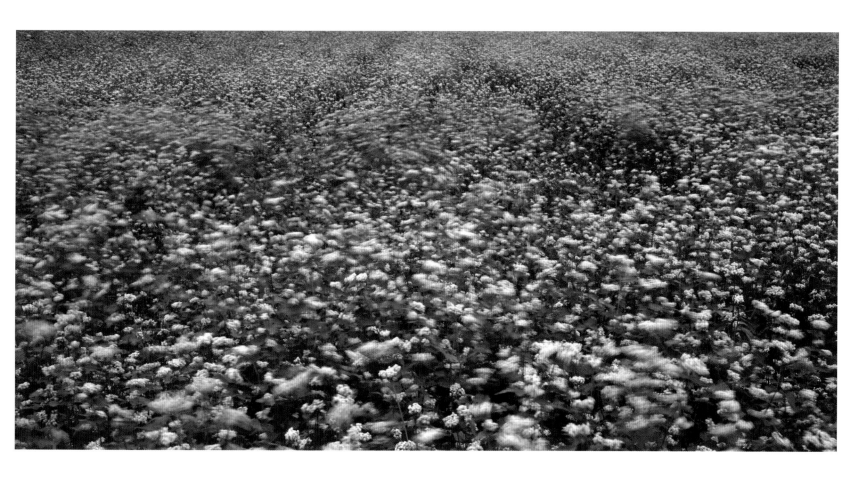

숲 속의 사랑 · 9

숲 속에 들어와

소꿉질한다

햇살이 물에 잠기듯

사랑도 물에 잠겨

소꿉질한다

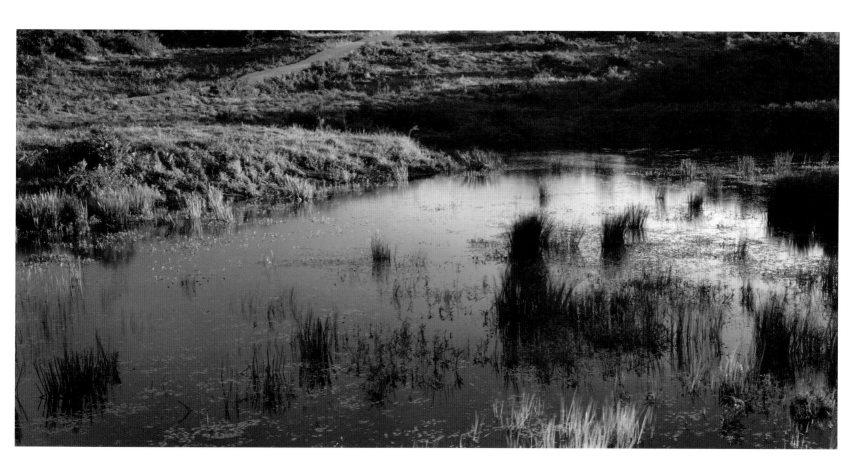

숲 속의 사랑 · 10

빛에도 호흡이 있고

어둠에도 호흡이 있다

호흡하며 살아가는

우주의 주인공들

호흡이 끝나면

우주도 끝이 난다

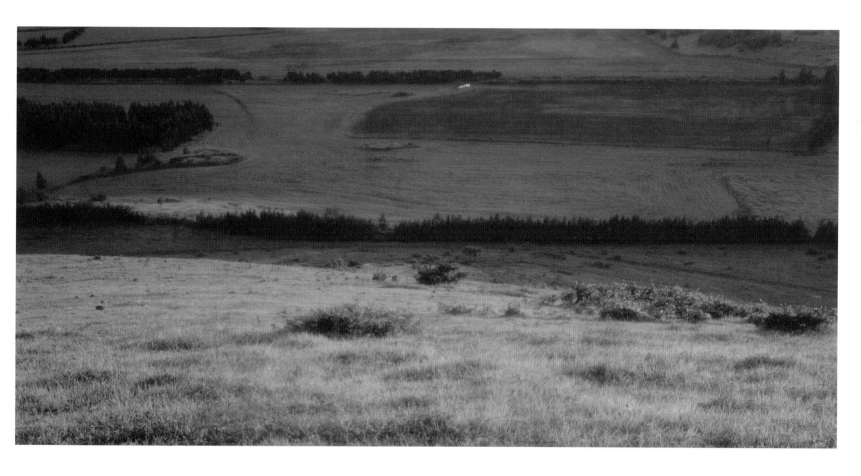

숲 속의 사랑 · 11

맑은 햇살

숲 속으로 스며든다

꽃잎에 피는 행복

누가 꺾을까 두렵다

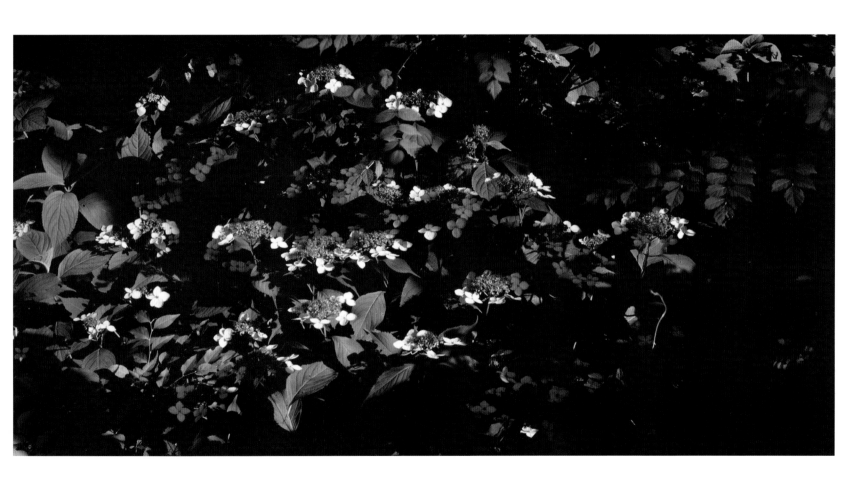

숲 속의 사랑 · 12

저 산 너머

저 구름

어디로 가나

사랑을 싣고서

어디로 가나

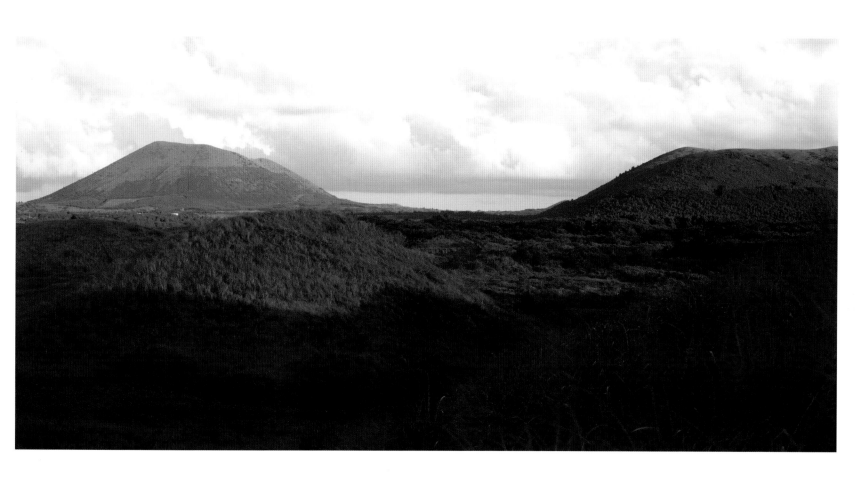

숲 속의 사랑 · 13

저쪽에서 보면

이쪽이 행복하고

이쪽에서 보면

저쪽이 행복하고

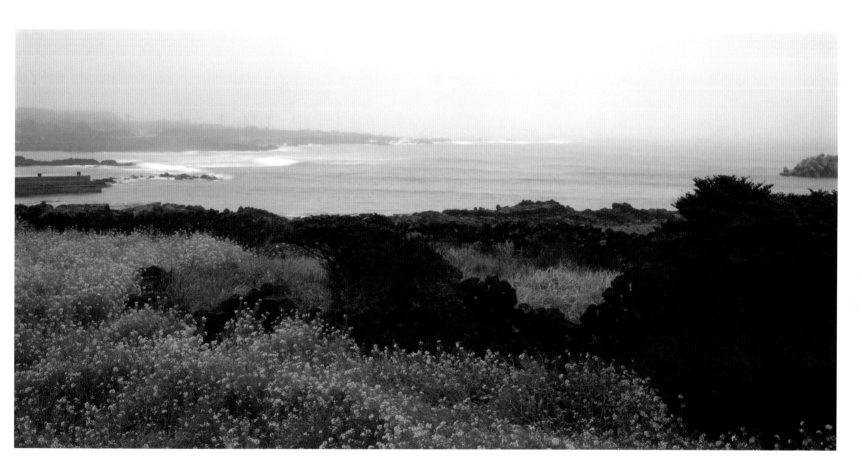

숲 속의 사랑 · 14

너랑 나랑 거닐며

새겨놓은 발자국

너랑 나랑 헤어진 뒤

어떻게 되었을까

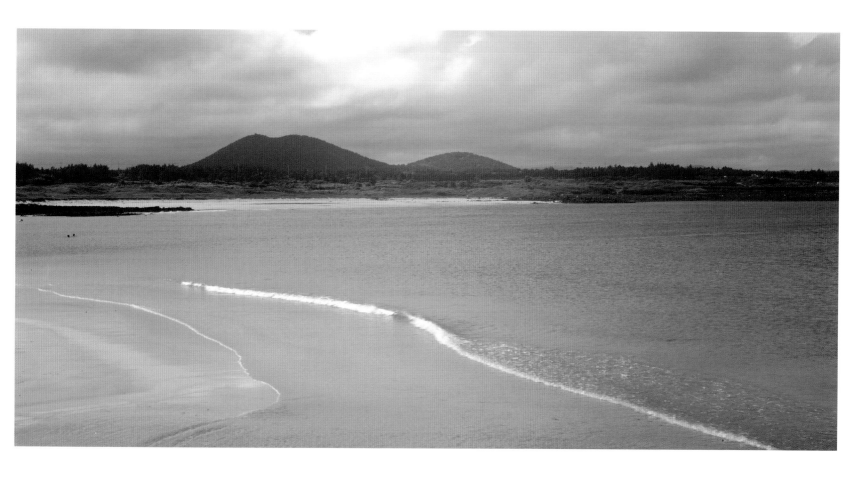

숲 속의 사랑 · 15

어둠에 쫓기던 사랑의 빛

다시 사랑에 쫓기는 어둠을 보면

사랑은 어디서나 승리의 빛

사랑은 어디서나 승리의 기쁨

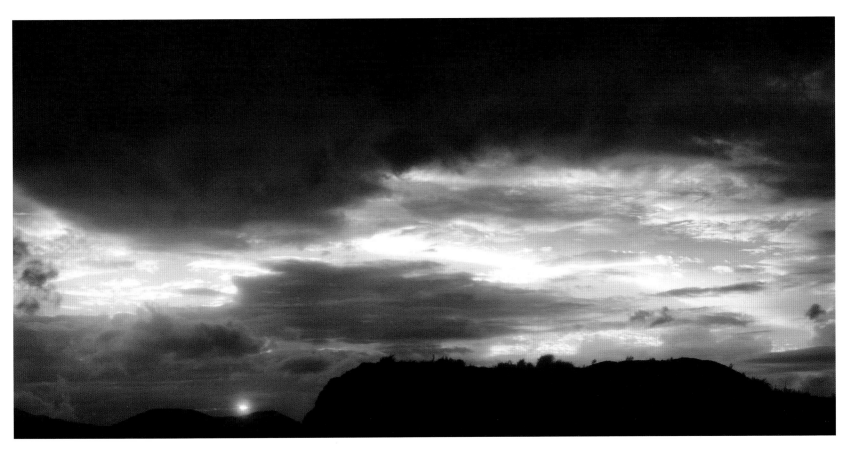

숲 속의 사랑 · 16

거센 바람이 시기를 한다

사랑은 언제나 약한 풀꽃

그러나 그 바람 사흘을 못 가니

참아라, 그러면 네가 이기리라

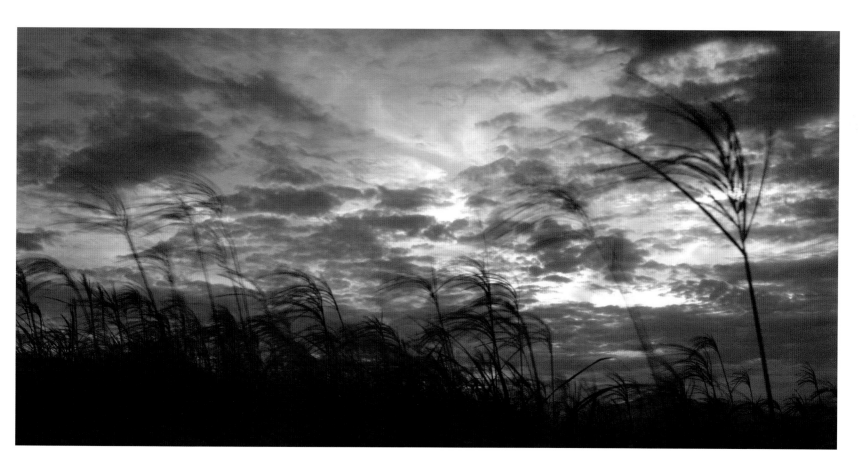

숲 속의 사랑 · 17

산마루 언덕에서

삘기 뽑으며

기다리는 너

할머니도 그렇게

기다리다 가셨단다

숲 속의 사랑 · 18

메밀 꽃 피면

떠오르는 네 얼굴

배고프면 잊혀지겠지

했는데

배고플수록

커지는 네 눈동자

숲 속의 사랑 · 19

지평선 너머에서 해가 뜨듯

연인의 눈에서 달이 뜨고

사랑의 눈에서 눈물짓는 해와 달

사랑 끝에 쏟아지는

눈물을 씻네

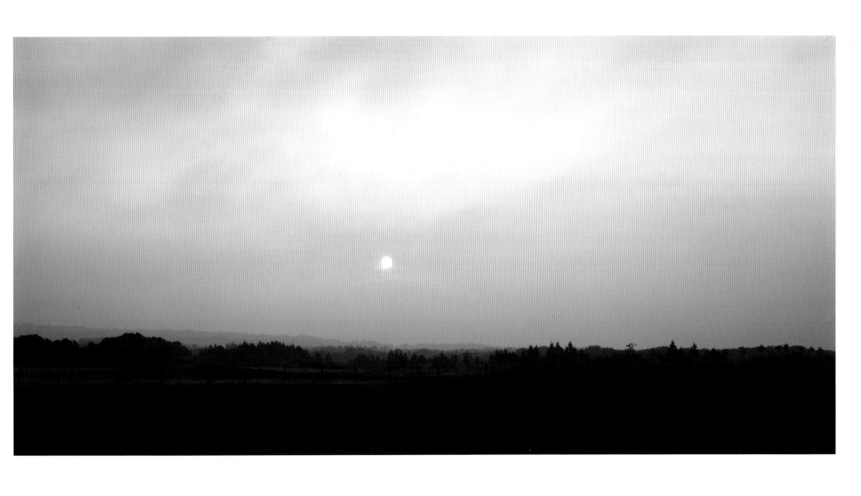

숲 속의 사랑 · 20

사랑은 집요해서

해뜨기 전에

벌써

문밖에 와 있다

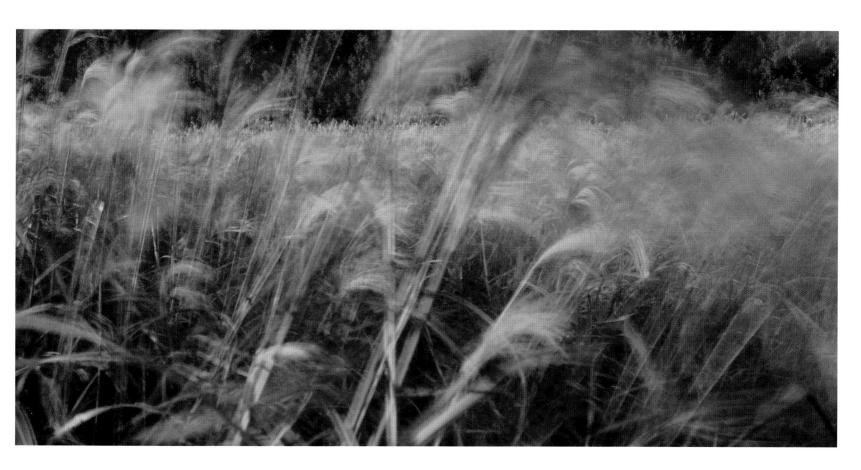

눈을 흐리게 하는 색깔도 귀를 멀게 하는 소리도

코를 막히게 하는 냄새도 입맛을 상하게 하는 맛도

마음을 혼란스럽게 하는 그 어떤 것도 자연에는 존재하지 않는다.

눈으로 보아도 보이지 않고 귀로 들어도 들리지 않고 잡아도 잡을 수 없는 것

형상도 없고, 물체도 없는데 사람을 황홀하게 하는 환상이

자연 속에는 분명 존재한다.

수필 _ 김영갑
사진 _ 김영갑

못난 색시 달밤에 삿갓 쓰고 나선다

문 밖으로 한 발짝만 옮기면 풀이요, 나무다. 창문을 열지 않아도 새소리, 바람소리다. 방안에 앉아 차를 마시노라면 하늘이 한눈에 들어오고 철따라 서로 다른 새소리와 풀꽃향기를 즐길 수 있다.

온종일 자연 속에서 지내다 보니 사람들과 마주해 대화하는 시간이 좀처럼 없다. 그 대신 사진작업을 할 수 있는지, 습관처럼 하늘의 변화를 지켜본다. 자연은 한 순간도 똑같은 모습을 하고 있지 않기에, 자연 속에서 지내다가 이때다 싶으면 카메라 들쳐 메고 초원으로, 바다로 나아간다.

자연에 묻혀 지내다 보면, 사람들과의 만남이 꼬리를 물고 이어지는 도회지 생활에서 느껴보지 못했던 정서를 느낄 수 있다. 자연 속에 깊이 빠져들수록 하루하루가 즐거움으로 이어진다. 아침저녁, 한낮 한밤중, 나날이 다른 모습으로 다가온다. 구름 한 점 없는 보름밤의 교교한 달빛은 달빛대로 칠흑의 어둠이면 어둠대로 늘 새롭기에, 설렘으로 기다린다. 날마다 각기 다른 정서를 느낄 수 있으므로 나날이 새롭게 다가오는 것이다.

자연과 벗해 지내는 동안 굳이 말을 하려고 하지 않는다. 그저 편안하게 바라만 보아도 숱한 이야기를 챙길 수 있다. 순간순간이 새롭고, 유쾌하다. 특별히 무엇인가 발견해야 하겠다는 강박관념 없이 그저 바라만 볼 뿐이다. 풀, 나무, 돌, 바다,

하늘, 수평선….

자연은 늘 그 모습이건만 순간마다 변하는 감정에 따라 각각 달라진다. 무덤덤하거나, 심심하거나, 몹시 흥분에 휩싸이기도 한다. 구름, 비, 안개, 바람에 따라 나의 생활 리듬은 변화한다. 흙도 물도 공기도 향기도 소리도 내 마음에 따라 시시각각 느낌이 다르다. 기쁠 때 심심할 때 권태로울 때 우울할 때 제각각이다.

자연 속의 생활에 익숙해질 때까지는 도회지 생활이 편하고 풍요로웠던 만큼 고통이 뒤따랐다. 극장, 커피숍, 사우나, 버스, 택시…. 이 모든 것들이 도시생활을 그리워하게 했다. 도시의 소음이나 공해마저도 그리움으로 변했다. 나의 감각은 이미 도시생활에 익숙해져 있었고, 신체 생활리듬마저 도시생활에 굳어져 있었다.

처음 몇 년간은 고통의 나날이었다. 자연 속의 생활은 불편하고 부족했다. 그때마다 도시생활을 간절히 그리워하곤 했다. 그러나 이제는 자연 속의 생활에 익숙해진 만큼 내 방식대로 삶과 세상을 느끼고 생각한다. 10년 세월이 지나면서 나만의 삶이 편안하고 즐겁다. 신문, TV, 라디오 없이도 불편함이 없다. 세상 돌아가는 변화에는 관심이 없다. 나만의 삶에 몰입하는 또 다른 재미가 있기 때문이다.

이곳은 도시생활과는 전혀 다른 별천지의 세상이다. 자연은 잠시도 같은 소리, 같은 냄새, 같은 빛깔이 아니다. 공기의 맛도 제각각이다. 풀꽃향기, 비오는 소리, 파도소리, 새소리, 아침저녁, 맑은 날 흐린 날 시시각각 다르다.

나의 사고는 자유분방하며 상상력은 막힘이 없이 무진장이다. 마음이 자유롭기에 가볍고, 근심 또한 없다. 새로운 정보에 관심이 없으니, 진득하니 하나에 매달려 지지고 볶는 나의 하루는 흥겹다. 계속되는 신명 속에서 나의 일을 즐긴다.

무진장한 정보를 적절히 통제할 수 있으면, 마음이 편안하고 느긋하다. 음식을 많이 먹으면 배탈이 나듯이, 도시 친구들은 넘쳐나는 정보에 마음이 조급해 이리저리 휩쓸린다. 마음이 조급하면 얼마 가지 못해 지치고 만다. 그러는 사이 많은 시행착오를 반복한다. 남보다 한 발짝 앞서 간 것 같지만 정신 차려 보면 뒤쳐져 있다.

그러나 나는 남들이 뜀박질한다고 덩달아 뛰지 않는다. 나만의 삶을 즐기며, 느긋하게 그 걸음으로 나아가도 결국은 뒤쳐지지 않는다.

못난 색시 달밤에 삿갓 쓰고 나선다며 부모님은 내 행동에 늘 제약을 가했다. 나는 부모님과 선생님의 가르침에 순종하며 무조건 따를 수밖에 없었다. 보고, 듣고, 느끼는 것이 획일화되어 있으니 사고와 상상력도 획일화될 수밖에 없었다. 그래서 책, 영화, 연극, 방송 등을 통해 잡다한 지식 나부랭이를 열심히 채웠고, 그 지식을 자랑하고 으스댔다. 하늘이 파랗다고 나는 배웠고, 맑은 날은 하늘이 파랗기만 할 거라고 생각했었다.

그런데 초원과 바다를 보며 자연 속에서 지내게 되면서 헤일 수 없이 많은 날들을 지켜보았지만, 쾌청한 날씨라 하더라도 하늘이 파랗게 보이는 순간은 하루 중에서 얼마 되지 않는다. 하루에도 수백 번 변하여 잠시도 똑같은 모양을 하고 있지 않다.

파랗지만 파란 정도가 천차만별이다.

도회지에서 지낼 때는 나도 남들과 똑같이 생각하고 행동했다. 남보다 뒤질세라 허겁지겁 앞만 보고 달렸다. 외로움, 무료함, 따분함은 잠시도 못 견뎌했다. 한가로우면 친구를 만나고, 영화와 연극을 보고, 술을 마시고 춤을 추었다. 한가한 시간이 즐겁고 재미있어야 마음이 편안했다. 이처럼 도회지의 삶은 적당히 눈속임을 해야 하고, 어느 정도의 허물은 임기응변으로 얼버무려야 밥을 해결할 수 있다.

그러나 자연을 의지해 살아가는 사람들은 부지런하고 성실하지 않으면 밥이 되지 않는다. 씨를 뿌린 농부가 게으름을 피우면 피운 만큼 결실이 적어진다. 파도의 위협을 견뎌내지 못하면 물고기 한 마리 얻을 수 없다. 척박한 땅이라도 농부의 정성에 따라 비옥한 땅보다 수확이 많을 수도 있다. 똑같은 씨를 뿌려도, 결실은 제각각이다. 부지런한 농부는 일한 만큼 대가를 보상받는다.

자연에 묻혀 지내는 동안 나는 보았다. 어부, 농부, 해녀, 산사람들이 일한 만큼 거둔다는 사실을. 여기서는 반드시 콩 심은 만큼 콩이 난다.

도회지 생활에서는 살아남기 위해 적당히 거짓말하며 임기응변에 능숙해질 것을 부지불식간에 강요받는다. 곧이곧대로 하면 늘 따돌림을 당한다. 도회지에서 보고, 배우고, 느끼고, 생각하는 동안 나 또한 모든 일에 있어 적당히 얼버무리려는 타성에 길들어졌다. 남들이 그러니, 나 또한 남들처럼 해야 살아남을 수 있다고 합리화시켰다. 그리고 선생님이 시키는 대로 교과서를

달달 외웠다. 하늘은 파랑고, 바다는 푸르다. 풀들은 녹색이다. 교육을 통해 고정관념이 내 안에 박혔다. 4개의 문항 중에 하나를 선택하고, 맞으면 동그라미요 틀리면 가위표다.

이처럼 선생님이 골라놓은 답을 찾아내야 영리하고 총명한 아이다. 기성세대의 가르침에 순종해야 장래가 촉망되는 아이라고 칭찬을 받았다. 시시콜콜 반론을 제시하면, 문제아로 따돌림을 당한다. 늘 보아온 것들, 익숙해진 것들에 거부반응을 보이지 않도록 나는 끊임없이 세뇌 당했다. 나의 의지대로 살아가기 전까지는 강제적으로 주입식 교육을 받아야 했다. 그리고 추우면 감기 걸린다고, 더우면 더위 먹는다고, 비가 와도 눈이 와도 늘 위험하다고 문밖출입을 제약받았다. 성인이 될 때까지 방안에서 얌전하게 생활해야 어른들은 안심했다.

그런데 나의 의지대로 삶을 꾸려나가게 되자 머릿속에 채워진 지식이나 지혜가 행동과 사고를 제약하고 구속하기 시작했다. 지식이나 지혜 때문에 일마다 꼬이고 엉켜 점점 고통스러워졌다. 게다가 학교에 다닐 때는 성실하고 정직해야 한다고 세뇌를 받았는데, 사회생활을 하게 되자 성실하고 정직하면 늘 손해를 보게 되었다. 생활을 핑계로, 나는 점점 기성세대들의 사고와 행동을 닮아가고 있었다. 문명의 편리함과 풍요로움에 익숙해져가며 쉽고, 편하고, 안전하고, 풍요로워지길 갈망하게 된 것이다.

그렇게 되자 잡지, 신문, TV를 통해 세상의 삶을 엿보며, 유명한 선생님, PD, 감독, 기자의 말에 귀 기울이며 무조건 믿고

따랐다. 인기 있는 목사, 신부, 스님 네들의 말씀을 곱씹어야 편안해졌다. 그리고 유명한 회사의 물건을 소유하지 못하면 마음이 편하지 않았다. 더욱 편하고 풍족하기 위해 유명 노이로제에 걸려 허덕였다. 도회지 사람들이 점점 더 영리해질수록 세상은 혼란스럽고, 살아가기가 더 불안하다. 사람들이 풍요로움과 편리함에 길들여질수록 미혹함은 끝이 없다. 자꾸 법을 만들지만 그럴수록 도둑놈들은 더 날뛴다.

　나는 도시를 떠나겠다고 벼르면서도 도시에 남아 허우적거렸다. 도시를 떠나야 하는 구실들을 완벽하게 챙겼지만 살아갈 방법이 두려웠던 것이다. 그러나 그 때에도 마음만은 자연 속에 있었다. 두려워하면서도 늘 자연 속의 생활을 꿈꾸었다.

　내가 알고 있는 모든 것은 자연 속에 존재한다. 자연 속에 존재하고 있지만 알지 못하는 것이 많기에, 나는 자연 속에서 지내고 있다. 모르는 것은 자연을 통해 배우므로 하루하루가 즐겁다.

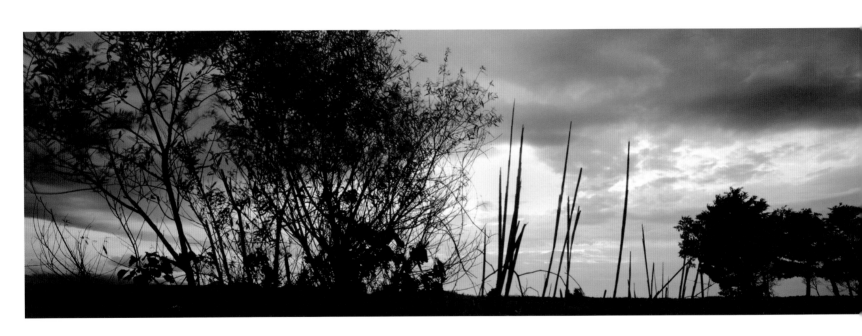

숲 속의 사랑

장님의 단청 구경

성난 폭풍우에 휩쓸려 배는 산산조각이 난다. 널빤지 하나 부여잡고 허허바다에서 바라보는 세상은, 삶은, 땅에 두 발 딛고 바라보던 그 곳이 아닌 별천지이다. 대부분의 사람들은 기후가 나쁜 날은 문밖출입을 삼가하고, 먼 길 떠날 생각을 일찌감치 단념한다. 그래서 악천후에 휩싸였던 세상을 모른다. 평범하게 살아가는 이들은 날씨가 좋은 날 드러나는 세상만을 기억할 뿐이다.

어쩔 수 없이 목숨 내놓고 길을 떠났던 이들만이 삽시간의 환상을 볼 수 있다. 죽느냐 사느냐 하는 극한 상황에서 온갖 고생 무릅쓰고 살아남기 위해 몸부림치며 바라보았던 또 다른 세상을 그 누가 이해하랴!

괴나리봇짐으로 방방곡곡 떠돌다보면 예상 밖의 돌발적인 상황에 부딪치게 된다. 나는 위급한 상황에서 숨지기 직전에 기적적으로 살아남은 박물장수, 깊은 산 속을 헤매며 약초를 캐다가 구사일생으로 살아남은 사람, 깨달음을 위해 사람들의 발길을 피해 계곡 깊숙이 토굴에 틀어박혀 10년 동안 정진하고 있는 이들, 물질을 하다 숨이 끊어질 뻔한 고비를 넘기고 살아남은 노인 해녀도 만난 적이 있다.

그들 눈앞에 펼쳐졌던 세상을 상식적으로는 이해를 할 수 없다. 깊은 산 속 눈보라 속에서 길을 잃고 헤매다가 삶과 죽음의

기로에 섰던 사람들, 허허바다에서 폭풍우를 만난 후 기적적으로 살아남은 사람들… 나는 그들이 보았던 세상에 관해 그들이 직접 들려준 이야기와 그 삶을 통해, 별천지의 세상이 존재하고 있음을 확인할 수 있었다.

죽음에 대한 두려움 속에서 삽시간의 환상을 목격한 사람들은 미친 사람 취급을 받곤 한다. 사람들이 그들의 말을 믿으려 하지 않기 때문이다. 아까운 사람 하나 실성했다고 안타까워하며 혀를 찬다. 결국 '미쳐버린 사람들'은 그들이 보았던 세상에 대해

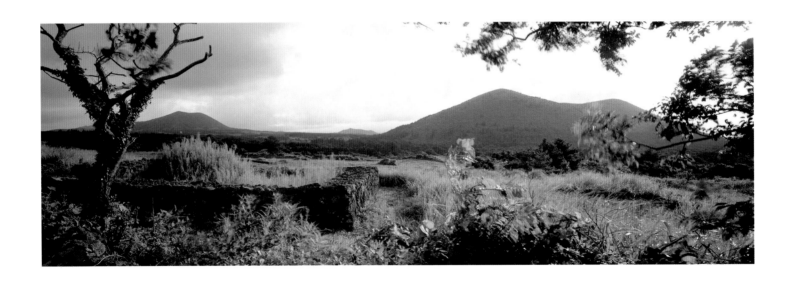

침묵하고, 더욱더 외톨이가 된다. 누구와도 말하려 하지 않는다. 그들은 늘 혼자다.

절박한 상황 속에서 살아남은 사람들을 신문이나 잡지, 방송은 흥미 위주로 다루고 이를 듣고 보는 사람들은 덩달아 재미있어 한다. 똑같은 사건일지라도 누가 취급했느냐에 따라 확연히 달라진다. 소재는 동일하지만, 어떤 곳에서 어떤 사람이 다루느냐에 따라 그 결과는 전혀 다르게 나타난다. 잡지, 신문, 방송에서 보여주는 세상이나 삶은 대체로 그러하다.

그리고 대부분의 사람들은 저마다 일에 쫓기며 살아가기에, 절박한 상황을 경험한 그들이 보여주는 세상과 삶을 엿보며 재미있어 한다. 그럴수록 제작진은 사람들의 시선을 끌기 위해 뭔가 새로운 흥밋거리를 찾아 애쓰게 된다. 그러는 동안 픽션이 보태진다.

그러나 그들이 보았던 세상을 그림이나 사진으로 표현한다는 것은 불가능하다. 영상언어이건 문자언어이건 언어가 가지는 한계 때문에 삽시간에 끝나 버린 환상들을 제대로 표현하기에는 역부족이다. 장님이 단청을 구경하고 아름다움을 이야기하는 것에 불과하다.

우리네 삶은 맹자단청盲者丹靑의 한계를 벗어나지 못한다. 세상에 존재하는 아주 작은 부분을 가지고 세상과 삶을 판단하고, 그 틀 안에 구속되어 울고 웃으며 아등바등 헤매다 돌아가는 게 우리네 삶이다. 내가 괴로움에 고통스러워하고 있는 순간에도 누군가는 기쁨의 감격을 누르지 못해 날뛰고 있다. 내가 추위와 배고픔에 잠 못 이루고 뒤척일 때 누군가는 생의 기쁨을

만끽하고 있다.

사는 동안 우리는 존재하는 소리, 맛, 빛 중 어느 한 부분을 경험할 뿐이다. 그러면서도 언론인, 학자, 예술가들은 세상과 삶을 이야기한다. 장님이 단청의 아름다움을 이야기하듯 한 부분을 가지고 전체인 양 떠벌리면, 어수룩한 사람들은 그들의 말을 좇아 행동으로 실천하며 울고 웃는다.

어리석은 인간들이 만들어 온 모순투성이 역사 속을 들추어 보아라. 총명하고 영리한 척 으스대던 사람들이 파놓은 지식의 함정에 빠져 숱한 이들의 생명이 사라져갔다. 그리고 그들의 편협한 생각으로 말미암아 벌어진 크고 작은 싸움들은, 어느 한 순간도 멈추지 않고 이어져왔다.

우리가 살아가며 느끼고 누릴 수 있는 기쁨, 슬픔, 분노, 애정의 감정들은 참 다양하다. 그래서 느끼려 할 때 느낄 수 있고, 극복하려 할 때 극복할 수 있다. 우리는 방 안에서, 전철 안에서, 사무실에서 세상을 느끼고 판단한다. 사람들은 자신이 알고 있는 세상만이 전체인 양 착각한다. 스스로 함정을 파놓고 그 함정 속에 갇혀 세상을 한탄한다.

그러나 약초꾼이나 어부들은, 생명이 위협받는 긴박함 속에서 바라보았던 삽시간의 환상이 이 세상에 늘 존재한다고 믿고 있다. 그리고 그들이 삽시간의 환상을 설명하면 할수록 사람들은 헛것을 보았다고 그냥 웃어넘긴다. 분명 이 세상에는 웃어넘길 수 없는 삽시간의 환상들이 있는데도 말이다.

작은 것을 볼 수 있는 밝음, 약한 것을 지킬 수 있는 강인함

이 땅을 지켜온 백성들은, 자연 속에 신이 있다고 사람들의 운수가 좋고 나쁜 것도 신들의 몫이라고 믿었다. 그러기에 신들을 섬겼다. 몸도 마음도 청결하게 하고 날을 정해 지극정성으로 섬겼다. 신들의 보금자리인 자연을 얕잡아 보지 않았다. 돌, 나무, 산짐승, 들짐승 어느 것 하나 헛되게 죽이지 않았다. 늘 자연을 경외했다.

자연 속에 신이 존재하고 있다고 믿는 이들은 자연을 통해 신의 존재를 확인하고, 신의 뜻을 헤아렸다. 자연의 가르침을 간절히 소원하는 이들은 자연에 묻혀 살아간다. 신의 가르침을 알아듣고 실천하는 이들은 편안하고 넉넉하다. 자연 속에 존재하는 신이 자신의 마음에 존재하고 있음을 깨닫고 있기 때문이다.

세상만사는 마음먹기에 따라 변화한다. 마음은 물과 같아서 둥근 그릇에 담으면 둥글고 네모난 그릇에 담으면 네모다. 마음은 형체도 없으며 맛도 향기도 색깔도 없다. 그러나 마음을 담고 있는 그릇에 따라 쓰임이가 제각각이다. 신부님 마음, 스님 마음, 목사님 마음이 서로 다 다를 수밖에 없다.

세상 이치를 깨우친 이들은 얻지 못해 고통스러워하지도 않고 잃을까봐 애간장을 태우지도 않는다. 그리고 자연이 그들을 유혹하지 않아도 제 발로 걸어가 자연의 가르침에 귀 기울인다. 그들은 강요받지 않아도 저절로 자연의 가르침에 따른다.

자연은 어떤 보상도 바라지 않고, 세상만물이 자랄 수 있게 해준다. 자연은 모든 것을 베풀며 세상만물을 차별하지 않고 키운다. 자연은 만물을 태어나게 해주고, 스스로 자라게 해주면서도 간섭하지 않는다. 자연은 세상 만물을 키워내어 열매 맺게 하지만 결코 소유하지 않고, 저절로 자라나 저절로 죽게 한다.

자연의 이치를 깨달은 이들은 자연의 가르침을 알아듣고, 가르침을 행동으로 실천한다. 자연을 의지해 살아가는 이들은 자연 속에 이상야릇한 기운이 있음을 느낄 수 있으므로, 그 기운을 신성시한다. 신비로운 기운을 느낄 수 있는 자연 속에 신이

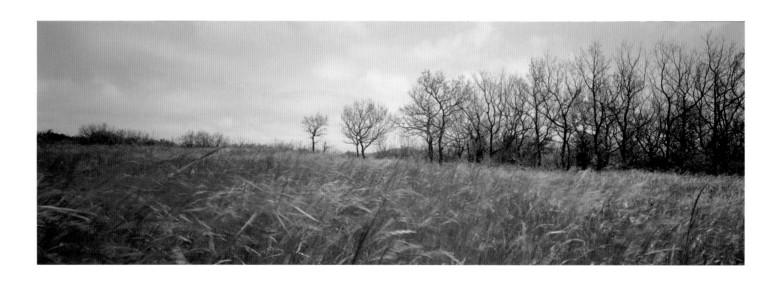

존재한다고 믿었기 때문이다. 그래서 기이한 현상이나 신비로운 기운이 신의 숨결이라 여겼다.

세상 만물을 태어나 자라게 하는 '그 무엇'이 자연 속에는 있다. 볼 수도, 만질 수도 없지만 살아 움직이고 있다는 것을 느낄 수 있다. 그 무엇인가를 설명할 수는 없지만 느낄 수 있기에 '그 무엇'인가는 영원히 죽지 않는다. 말로 설명할 수 있는 것은 금세 시들고 죽는다.

하늘과 땅 사이에는 만물이 태어나 자랄 수 있게 하는 기운이 존재하며, 그 기운은 쓸수록 생겨난다. 어디서 생겨나는지는 알 수 없지만, 그 쓰임은 끝이 없다. 그리고 신비 속에 깊이 숨어 있어도 그 기운을 금방 느낄 수 있다.

사람들은 마음이 혼란스러울 때 자연 속으로 들어간다. 시끄럽고 복잡한 세상을 떠나 한가로이 자연에 묻혀 지내며 혼란스러운 마음이 홀가분해질 때를 기다린다. 어느 누구의 간섭도, 어떤 작은 속박도 받지 않고 생각에 몰입하고 싶기 때문이다. 그리고 그 속에서 저절로 생겨나 자라다가 죽어가는 풀, 나무, 곤충, 동물을 지켜보며 삶에 대한 깊은 생각에 잠긴다.

시끄럽고 혼잡한 세상을 멀리하고 산 깊숙이 호젓한 곳에서 한가로이 지내며, 산나물과 약초나 산열매 등으로 허기를 채우고, 바위틈에서 밤이슬을 피하며 모닥불을 피워 추위를 견디며, 하루만 지내보라. 그러면 또 다른 세상이 존재하고 있음을 확인할 수 있을 것이다.

이런 자유분방함을 즐기며 자연에 묻혀 하루만 지낼 수 있다면, 법이나 윤리와 도덕과 관습도 모두 허망한 장식물에 불과한

것임을 깨달을 수 있을 것이다. 깨달은 사람은 세상만물처럼 허허실실로 살아가는 지혜를 얻게 된다.

　세상살이에서 맺어진 인연을 끊고 단 하루만이라도 자유분방하게 지낼 수 있다면, 머릿속을 채우고 있는 많은 지식으로 인해 삶이 힘들고 버거웠음을 깨달을 수 있게 될 것이다.

　하늘과 땅은 영원히 죽지 않는다

　시작을 모르기에 끝도 알 수 없으며

　태어난 적이 없기에 길고도 오래간다

　하늘과 땅 사이에 만물이 살아있어 신비롭다

　신비 속에 깊이 숨어 있는 기운이 있어

　세상 만물은 저절로 생겨나 자란다

　그 기운은 한 번도 본래의 모습을 드러낸 적이 없지만

　먼먼 옛날부터 오늘까지 살아 숨 쉬고 있다

울창한 숲 속이나, 큰 나무 밑에는 이상한 기운이 있음을 느낄 수 있다. 그 기운이 있기에 풀과 나무는 기운이 왕성하고 생기가 있다. 이 땅을 지켜온 백성들은 이상한 기운을 느낄 수 있는 곳에 신이 있다고 믿었다. 이름을 알 수는 없지만, 깊이 숨어 있어 볼 수도 만질 수도 없지만, 세상만물을 자라게 하는 그 무엇이 자연 속에 존재한다는 것을 알았다.

백성들은 자연을 신성시 하였기에 돌 하나, 나무 한그루 움직일 때도 함부로 하지 않고 날을 택해 옮겼다. 동물이나 식물을 도회지로 옮기면 살아 있더라도 시들시들 하다. 물도 영양도 충분히 주지만 생기가 없다. 열과 성을 다해 가꾸지만 자연 속에 있을 때와는 사뭇 다르다.

도회지의 삶은 거미줄처럼 얽혀 있다. 늘 복잡하고 혼란스럽다. 반복되는 일상에서 왜 사는지 어떻게 살아야 할지 심각하게 고민하지만 마음이 혼란스럽다. 어떻게 살아야할지 심각하게 물고 늘어지지만 마음만 답답하다. 그래서 생각을 끊고 순간순간 편안하고 즐겁게 지내려고 해보지만, 기력은 없어지고 만성 피로에 시달리게 된다.

그러다 보니 온갖 시름을 잊기 위해 자연을 찾는다. 자연 속에는 안락함과 평화와 행복에 이르는 길이 열려 있다. 그러나 마음의 눈이 닫혀 있는 걸 부끄러워 할 줄 모르는 사람들은 힘들여 자연을 찾으려고 하지 않는다. 자연은 말없이 가르친다. 알아들을 수만 있다면 그 가르침은 끝이 없다. 자연의 가르침을 따르는 사람은 작은 것을 볼 수 있는 밝음을, 약한 것을 지킬 수 있는 강인함을 얻는다. 그렇게 하여 마음의 눈이 트인 이들은 허허실실로 살아간다. 세상만물이 스스로 열매 맺고 늙어 가듯이 그렇게 하늘의 길을 따른다.

모든 길은 자연으로

마음은 시시각각 뭉게구름 변하듯 변한다. 마음은 어느 한군데 진득하니 고여 있지 않고 끝없이 흘러, 종국에는 역사 안에 머문다. 역사 안에는 각양각색의 마음들이 흘러들어 무수히 고여 있다. 천재지변과 전쟁, 질병 같은 것들이 무수히 반복되었으나 역사는 단 한 번도 바닥을 드러내지 않고 흐른다. 때로는 사람들의 이기심과 어리석음에 야단법석을 떨다가도 때가 되면 예전처럼 잔잔하고 투명해진다. 세상이 혼란스러우면 빠르게 변하다가도 평화로우면 아주 서서히 세월은 흘러간다.

세상은 사람들의 어리석은 생각에 의해 변한다. 사람들은 늘 변화를 꿈꾸고, 늘 변화시켜 왔다. 마음이 잠시도 멈추지 않은 채 흐르고 흘러 변하므로, 마음의 갈피를 잡기 위해 우왕좌왕한다. 세상이 어수선 할수록 미혹한 마음들이 얽히고설켜 혼란스러워지면 여기가 세상의 끝이 아닐까 두려워진다. 그래서 사람들은 변화하는 세상살이에서 중심을 잃지 않기 위해 끊임없이 긴장하게 되고 불안해한다.

세상 안에서 생명 있는 모든 것들은 죽는다. 죽는다는 전제하에 태어난 생명이기에, 사는 동안 무엇인가를 챙기려고 한다. 저마다 무엇인가 챙겨야 하기에 혈안이 되고, 변화에 적응하기 위해 급급할 수밖에 없다. 지극정성으로 무엇인가 가치 있는

것을 챙기려 하는 것이다.

그러나 열심히 채우고 난 뒤 들여다보면 언제나 빈 그릇이다. 늘 빈 그릇이기에 사람들은 허무해 한다. 열심히 채우려 했던 물질이나 권력, 명예도 안개와 같다. 안개가 물러가면 모든 것의 실체가 드러난다. 사람들은 물질이나 권력, 명예에 눈이 멀어 수단과 방법을 가리지 않고 채우는 데만 급급하지만, 제 아무리 짙은 안개라 하더라도 때가 되면 사라지고 만다.

그 모든 것을 가지고 있을 때는 세상이 내 품 안에 있지만, 종국에는 홀로 길을 떠나야 한다. 고스란히 남겨놓고 길을 떠날 때 비로소 삶의 실체가 제 모습을 드러낸다. 일장춘몽으로 끝날 인생살이기에 모두들 즐겁고 유쾌하게 살려고 한다. 어떻게 하면 젊은 시절 한탕해서 편하게 살 수는 없을까 궁리한다.

모두들 평화롭고 안락한 삶을 꿈꾸지만, 행복한 사람보다도 불행한 사람이, 가진 사람보다는 못 가진 사람들이 월등히 많아 세상은 늘 시끄럽고 복잡하다. 성실하고 착한 사람이 더 풍요롭고 행복해야 하는데, 힘 있고 악한 사람이 풍요롭고 행복하게 살아가기에 그 아귀다툼으로 세상은 어수선한 난장판이다.

돈, 권력, 명예 때문에 사람들은 모였다가 다시 흩어지곤 하며 뜬구름을 잡기 위해 우왕좌왕 허송세월을 한다. 그러다가 남들이 정의를 내린 삶의 가치보다 스스로 판단하고 선택하는 삶의 가치가 더 소중히 여겨진다. 그래서 뒤늦게 그 길을 따르려고 하지만 돌이킬 수 없는 막막함에 방황하고 절망한다.

중심을 잃고 세파에 떠밀려 흐르는 동안 잃은 것은 무엇이며, 얻은 것은 무엇이냐? 무엇을 잡기 위해 세월을 허송했는지 아리송하다. 남들이 정의 내린 삶에 휩쓸려 정신없이 흘러왔음을 그제야 후회한다. 앞을 보아도 뒤를 헤아려 보아도 한 가닥의 빛도 발견하지 못한다. 왼쪽 오른쪽 조목조목 살펴보지만 칠흑의 어둠뿐이어서 그 속에서 길을 잃고 방황한다. 희망이라고는 찾아 볼 수 없는 절망뿐이다.

길을 찾는 사람에게만, 길은 모습을 드러낸다. 길은 깨달음에 목말라하는 사람에게만 보인다. 깨달음 없이는 길은 눈에 띄지 않는다. 길은 무수히 많으나, 심심산골 어딘가에 있을 산삼을 찾아 떠도는 심마니처럼 지극정성으로 세월과 씨름하는 사람에게만 모습을 드러낸다. 그래서 무수히 많은 길들이 있는데도 사람들은 길을 찾아 우왕좌왕한다.

이렇게 방황하고 절망하는 사람들을 위해 예수, 석가, 마호메트가 친절하게 길을 가르쳐준다. 행복에 이르는 길을 가르쳐 주지만, 사람들은 믿고 따르지 않는다. 길을 가르쳐 줘도 사람들은 또 다른 길을 묻는다. 특히 물질의 풍요와 문명의 편리함에 익숙해져 오늘을 사는 사람들은 석가와 예수가 가르쳐 준 길을 믿고 따르려 하지 않는다.

그들의 가르침을 믿고 따르던 이들이 회의를 느끼고 방황하고 절망한다. 믿음을 잃어버린 그들은 세상살이에 불평불만이 많다. 마음의 평온을 위해 여기저기 기웃거리며 또 다른 곳을 찾아 헤맨다. 그들은 미로 속에도 길이 있다고 믿기에, 또 다른 길을 찾아 나선다. 기존 종교에 불만인 이들이 하나 둘 등을 돌리며, 종교가 본래의 사명을 다하지 못한다고 아쉬워하며 허탈해 한다.

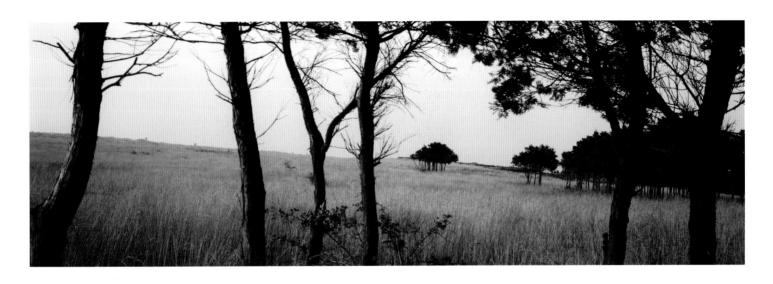

　이처럼 법도, 윤리도, 도덕도 이제는 사람들을 안심시키지 못한다. 그리고 다들 착하고 성실하고 인정 많은 사람이 환영받는 정상적인 사회가 돼야 한다고 푸념을 한다. 비정상의 세상이, 정상으로 돌아가야 한다고 안타까워한다.

　현실에 불만인 사람들은 자연의 가르침에 귀 기울이며 새로운 길을 찾으려 한다. 도시 생활의 풍족함과 편리함을 포기하고, 자연의 이치를 이해하고 행동으로 실천한다. 그렇게 자연인으로 돌아가, 불편하고 부족한 그 속에서 삶의 가치를 깨닫는다. 깨달은 사람의 마음은 풀 한포기, 아주 작은 벌레에게서도 생명의 신비를 느낄 수 있다. 깨달은 사람의 눈에는 만물이 신비롭고 경이롭게 보인다.

먼 빛으로 드러난 세상

먼 옛날 사람들이 하늘과 땅에 의지해 살림살이를 하던 때를 상상하며, 들로, 산으로, 바다로 떠돌아다닌다. 혼자 생활하는 것을 즐기면서 그들이 느꼈던 기쁨, 노여움, 슬픔, 즐거움을 떠올리곤 한다. 먼 옛날부터 오늘까지 사람들이 걸어간 수천수만의 길을 헤아려 본다. 물론 그들이 걸어야 했던 무수한 길들이 지금은 흔적 없이 사라졌다. 그러나 그 길들을 헤아릴 수만 있다면, 앞으로 수천수만의 사람들이 걸어야 할 길도 헤아릴 수 있을 거라는 믿음에서이다.

오늘을 사는 사람들은 편하고 즐겁고 풍족하게 살기를 원한다. 그리고 몇 십 년 전만 해도 상상할 수 없을 만큼 잘 살 수 있게 되었다. 이 땅에서 보릿고개가 사라진 지도 오래다. 그러나 그러는 사이 우리는 많은 것들을 잃어버렸다. 그래서 풍족하고 편안한 세상 속에서 살면서도 세상의 끝이라고 생각하는 것이다.

사람으로서 지켜나가야 할 최소한의 도리마저 망각한 사람들이 부지기수다. 나 하나 편하고 즐겁고 풍족하면 불만이 없다. 이익을 위해서라면 저마다 목소리를 높인다. 너도나도 자기주장만 내세우니 세상이 혼란스럽다. 사람으로 태어나 사람 노릇을 하기 위한 최소한의 도리마저 지키려하지 않으니 사회가 삭막해졌다.

이런 삭막한 사회를 너도 나도 세상의 끝이라 탄식하면서도 모두들 이익을 챙기는 데만 급급하다. TV, 신문, 잡지, 영화, 비디오에서는 사람 도리를 망각한 사건을 흥미진진하게 다룬다. 그런 이야기에 중독된 사람들은 도덕 불감증에 걸린 것 같다.

정보사회 속에서 살아가는 사람들은 단 하루도 거르지 않고 세상의 추하고 어두운 면을 듣고 본다. 보고 듣는 것이 추하고 악하다 보니 생각 또한 추하고 어둡다. 풍요롭고 편하긴 하지만, 사람이 사람을 무서워하고 경계해야 하는 세상이 되어버렸다.

나 하나 편하기 위해 남을 곤경에 처넣고도 고개 들고 거리를 활보한다. 자식도 부모를 업신여기고 부모는 자식을 믿지 못한다. 아내와 남편도 서로 믿으려 하지 않는다. 내가 나 자신조차 믿지 못해 머뭇거리고 망설이는 불신의 시대가 되어버렸다. 믿음을 상실한 사람들은 눈으로 확인한 것마저 의심한다. 믿음을 상실했기에 점점 더 사람 도리를 지키려 하지 않는다.

자연을 의지해 살아가는 사람들은 도회지 사람들의 삶이 가엾다고 하고, 도회지 사람들은 자연을 의지해 살아가는 사람들을 불쌍하다고 한다. 서로 가엾다고 하지만, 저마다 자신의 삶에만 열중한다. 사람은 마음만 먹으면 어디에서든지 어떻게든 정붙이고 살아간다.

마음을 다잡으면 사는 것은 문제가 안 된다. 어떻게 살아야 후회하지 않을 것인가가 문제다. 자연에 기대어 땀 흘리며 힘들게 살아가는 삶도 있고, 도회지에서 하루 벌어 하루를 살아가는 각박한 삶도 있다. 사는 방법이 다양한 만큼 삶에 대한 해석도, 세상에 대한 정의도 제각각이다. 제각각이기에 세상은 늘 시끄럽고 삶은 고달프다. 서로 다른 주장을 내세우고 서로 다른 이익을 챙기려한다.

먼 옛날의 삶은 이러하지 않았을 것이다. 수없이 세상이 바뀌면서 사람들의 마음이 변한 탓일까? 아니면, 손톱 밑에 가시 드는 줄은 알아도 염통 밑에 파리가 쉬를 깔겨 놓은 줄은 모르는 인간의 어리석음 탓일까? 이처럼 풀리지 않을 수수께끼에 집착하는

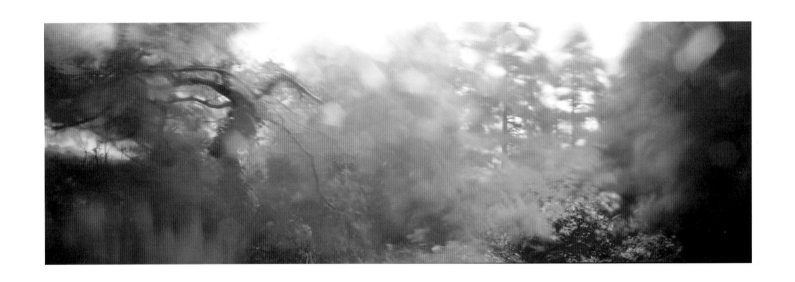

것은 달라져야 할 내일을 그려보기 위해서이다.

 사람들은 문자를 쓰기 이전에도 자신의 생각을 주고받으며 살았다. 서로의 생각을 전달할 문자는 없었지만, 서로의 마음을 이해할 수는 있었다. 거짓도 위선도 없던 그 시절에는 몸 전체로 생각이나 감정을 전달하며 살았기에 평화로웠던 거다. 살아 있음을 즐거워하며 노래하고 춤을 추었을 것이다. 배고픔, 추위, 잠자리도 걱정하지 않았을 거다. 권력, 명예, 부를 몰랐기에 자랑할 것도 없었고 교만하지도 않았을 거다. 불만이나 불평을 몰랐기에 부끄러움도 몰랐을 거다.

전설로만 아련히 남아 점점 잊혀가고 있지만, 아름답고 행복했던 시절이 이 세상에는 존재했었다. 부모는 낳은 자식을 공들여 길렀고, 자식은 부모를 극진히 섬겼을 거다. 형제나 이웃들은 정이 도타워 서로를 아껴주었을 것이다. 기교와 이익을 몰랐기에 관습도 법도 필요치 않았다. 헛된 욕심을 탐하지 않았기에 자신의 이익을 챙기려 하지 않았다. 고을이 평화롭게 돌아가니 충신조차 필요하지 않았을 지도 모른다.

지혜와 영악함을 몰랐던 그 시절에는 사람이 사람을 순수하게 그리워했을 거다. 사람이 사람도리를 지킬 뿐, 옳고 그르며 좋고 나쁨의 분별지分別智는 몰랐을 거다. 남에게 보이기 위해 옷을 입지 않았으며, 스스로 옳다고 내세우지도 않았을 거다. 그 때는 그저 그 사람의 소박함을 보고 사람 됨됨이를 알아보았을 것이다.

자연은 말없이 가르치지만, 그 가르침을 알아듣고 따랐기에 안락과 평화와 행복을 누렸을 거다. 그리고 태어났으니 목숨이 붙어 있는 거고, 목숨이 있는 생명이니 언젠가 죽어야 한다는 숙명에 순응하며 편안해 했을 것이다. 만족할 줄 알았을 터이니 불행을 몰랐을 것이고, 그칠 때를 알았을 터이니 곤경에 빠지지도 않았을 것이다.

똑똑한 사람은 어리석은 사람을 얕잡아 보지 않고, 어리석은 사람은 똑똑한 사람의 가르침에 따랐을 거다. 부드럽고 약한 것이 딱딱하고 강한 것을 이긴다는 순리를 따랐기에, 어떤 시련이 닥쳐도 묵묵히 견뎌낼 수 있었을 거다. 그래서 두려울 것도 없었을 것이다.

내일엔 내일의 바람이 분다

어둠이 물러나면 밝음이 시작되고, 밝음 뒤엔 어둠이 밀려온다. 그 시작과 끝이 뒤엉켜 세월 속으로 흐른다. 그리고 세월 속에서 부조리와 혼동이 꼬리를 물고 이어지며 혼탁해지자, 사람들은 이곳이 세상의 끝이라고 한탄한다. 그러나 늘 그러했듯이 오늘도 태양은 떠올랐고, 사람들은 서둘러 하루를 마무리하며 내일을 준비한다.

성공과 실패, 사랑과 증오도 애초에는 한 덩어리였다. 사람들의 허황된 욕망이 아름다움과 추함을 따로 갈라놓았을 뿐이다. 그래서 아름다움 안에 추함이 뒤섞여 있고, 추함 한 귀퉁이 어딘가에 아름다움이 존재한다.

태아의 마음 한 자리에는 기쁨과 슬픔이 뿌리를 내리고 있다. 태아는 눈물을 키운다. 기쁘면 기쁜 대로 눈물을 흘리고, 슬프면 슬픈 대로 눈물을 쥐어짠다.

태어난 후에도 사람들은 마음의 장난질에 오락가락한다. 편안해지기 위해 오락가락하는 생각을 고정시켜보려고 애쓰지만, 정신을 가다듬고 뒤돌아보면 언제나 제자리다. 그래서 사람들은 꿈을 꾼다. 많은 꿈들이 혼란스러워 뿌리째 도려내 보기도 한다. 그런데도 꿈은 도려낸 그 자리에 다시 새살로 돋아난다.

그 꿈은 잠깐 한 눈을 파는 사이 풍선처럼 순식간에 부풀어 오른다. 터질세라 애간장을 태워도, 끝내 흔적 없이 허공 속으로

흩어진다. 허황된 꿈을 다시는 꾸지 않으리라 굳게 다짐해도, 상처가 아물기도 전에 또 다른 꿈이 자라고 있다.

아물지 않는 상처들은 벌집마냥 구멍이 나 있다. 그렇지만 상처의 고통을 잊기 위해 또다시 꿈을 키운다. 오래지 않아 그 꿈도 송홧가루처럼 흩어져 대기 중에 흐른다. 체념할 수 없는 꿈들은 꼬이고 뒤틀린다. 덧없이 흘러가는 세월 속에 꿈을 묻어버린다.

이루지 못한 꿈들은 포개져 화석이 된다. 사는 동안 당연히 챙겼어야 할 작은 꿈들 또한 화석이 되어버린 꿈들에 눌려 가슴을 멍들게 한다. 맺힌 한 때문에 제 명대로 살지 못한 아버지의 한은 아들의 마음 밭에 뿌리를 내린다.

꿈을 이룬 이들은 세상이 참으로 황홀하다고 한다. 꿈을 체념한 이들은 세상이 삭막하다 한다. 사람들은 자나 깨나 꿈을 먹으며 산다. 어떤 이는 이룰 수 없는 허무맹랑한 꿈을 꾸며 세상이 추하다고 한다. 어떤 이는 작고 소박한 꿈만 꾸며 세상이 아름답다고 한다.

꿈은 체념할수록 부풀어 오르고, 이룰수록 더 큰 것을 이루고 싶게 만든다. 하나를 이룬 기쁨은 잠시이고, 또 다른 것을 이루고 싶은 마음 때문에 초조하고 불안해진다. 그렇게 허둥대다보면 멀어져가는 아쉬움에 마음이 조급해진다. 그래서 반복되는 일상 속에 멀어지는 세월을 끌어안고 정신없이 흘러간다. 다시는 승산 없는 어리석은 짓을 하지 않으리라 마음을 다잡지만 돌아서면 또다시 시작이다.

추함보다는 아름다움만을 기억하리라는 굳은 다짐에도 불구하고, 뒤돌아보면 추한 것 투성이다. 그런데도 추함의 마디마디에 새겨진 삽시간의 황홀한 환상을 기억하며 내일을 기다린다. 삽시간의 환상은 섬광처럼 스쳐지나가지만, 늘 존재하고 있는 것이기에 사람들은 꿈을 꾼다. 기적으로밖에는 설명되지 않는 삽시간의 환상이 불현듯 다가올 수도 있으므로 꿈을 단념할 수 없는 것이다.

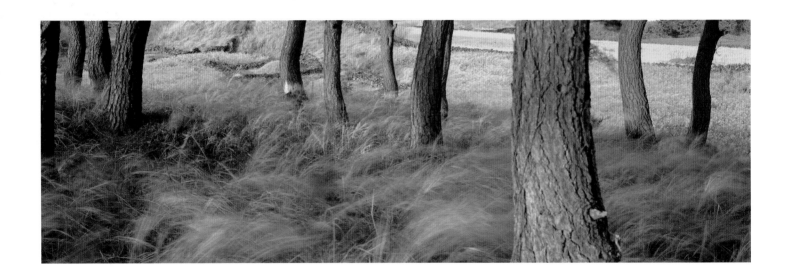

현실을 삭막하게 만드는 절망, 미움, 질투, 질병, 싸움, 죽음은 늘 존재한다. 그리고 세상을 아름답게 만드는 삽시간의 환상도 늘 존재한다. 그리고 그 중 하나에 몰두하게 되면 다른 것들은 무관심속에 잊혀진다. 존재하고 있는데도 무관심속에 스쳐 지나가버리게 되는 것이다.

그런데 아름다움은 쉽게 잊혀지고, 추함은 오랫동안 기억된다. 아름다움은 오랜 시간이 흘러도 잘 드러나지 않는데, 추함은 금세 드러난다. 아름다움은 자신을 감추려 하고 추함은 자신을 드러내려 하기에 세상이 삭막하다. 그러나 어둠과 밝음처럼 아름다움과 추함도 절반씩 뒤엉켜 있기에 세상은 견딜만한 곳이다. 그러다가 반복되는 일상의 권태로움에 지쳐 사람들이 주저앉으려 할 때, 삽시간의 환상은 소망을 선물로 준다.

삽시간의 환상을 경험한 사람들의 증언은 참으로 생생하다. 믿음이 있기에 사람들은 소원한다. 구사일생으로 살아남은 사람들의 거짓말 같은 증언들이 있기에 꿈을 체념하지 못한다.

산의 정상에서는 여러 갈래의 길들이 하나로 만난다. 다른 길을 택해 정상에 도달하는 동안 서로 다른 것을 보고 느끼며, 다른 생각들을 한다. 서로 다른 꿈을 꾸고 서로 다른 것을 취하며 숱한 세월 동안 씨름하지만, 결국 하나로 만난다. 정상에 도달하는 동안 챙긴 모든 것을 세상에 남겨두고 떠나면서, 산이 높으면 골이 깊다는 자연의 이치를 이해한다.

고욤 일흔이 감 하나만 못하다는 것을 알고 있기에, 사람들은 큰 것만을 이루려고 온 정신을 쏟으며 살아간다. 그러다 보니

행동으로 당연히 실천해야 할 작은 꿈들을 소홀히 여기고 외면한다. 큰 것이 소중하다고 생각하며 성취하는데 심혈을 기울이다 보니 사람 도리를 제대로 할 수가 없다.

　시작이 그러했듯이 꿈을 이룬 이도, 못 이룬 이도 종국에는 홀로 길을 떠나야 한다. 그리고 머지않아 모두에게 잊혀져 흙이 될 것이다. 그러나 열심히 채우기보다 비우는 것을 먼저 하려 하고, 받기보다 베푸는데 앞장서고, 추한 것보다 아름다운 것들을 더 보려고 하며, 나보다 남을 먼저 챙기고, 즐거운 삶보다 고통스러웠던 삶을 살다간 사람의 향기는 오랫동안 기억될 것이다. 그리고 기억되는 이들도 잊혀진 이들도 역사 안에서 영원히 함께 흘러갈 것이다.

겨울이 지나야 봄이 온다

농부는 아름드리 밤나무를 쓰러뜨리기 위해 가쁜 숨을 고르며 도끼질을 하고 있다. 이 궁리 저 궁리 하며 땀 흘려 열심히 해보지만 밤나무는 넘어갈 조짐이 보이지 않는다. 몇 해 전부터 늙은 밤나무 수확이 줄어드는 바람에, 어린 묘목을 심으려고 도끼질에 열중인데 쉽사리 쓰러지지 않는 것이다.

그러나 아름드리나무도 백 번, 이백 번 찍다보면 어느새 중심을 잃고 쓰러지게 된다. 늙은 밤나무 뿌리를 피해 깊이 구덩이를 파고 어린 묘목을 심는다. 열매 많이 달리라는 간절함으로 물을 흠뻑 주고 어루만진다. 묘목이 자라는 동안은 거름을 풍족하게 준다. 비바람이 거세게 몰아치거나 가뭄이 닥치거나 병충해가 잦을 때면, 아침저녁 보살피며 마음을 졸인다. 끝없이 시련이 닥쳐도 농부의 보살핌에 밤나무는 무럭무럭 자란다.

밤나무가 자라는 것을 지켜보는 동안 농부는 자연의 이치를 터득한다. 끝없이 이어지는 시련을 견디고 목숨을 부지했기에 꽃이 피고 열매를 맺는다. 까막눈인 농부이지만 농사일이 힘들고 고달파도 수확의 기쁨을 알기에 참고 견딘다. 견디기 힘든 시련도 참아가며 자식들을 위해 부모도리를 다한다. 신학문은 배우지 못했어도 세상 돌아가는 이치는 터득한지 오래다.

풀과 나무들은 살아 있을 때는 부드럽고 연약하지만 죽으면 뻣뻣해지고 단단해진다. 사람도 짐승도 풀과 나무처럼, 죽으면

딱딱해지고 딱딱한 것은 썩어 흙이 된다는 것을 농부는 잘 안다. 그래서 부드럽고 유연할 때 게으름 피우지 않고 부지런을 떨어 사람 도리를 다하려고 애쓰는 것이다.

아름드리나무가 연약한 줄기로 부터 시작된다는 자연의 이치를 모르는 사람은 없다. 그런데도 시련이 닥치면 피하지 못해 안달이다. 자연의 가르침은 이해하기 쉬운데도 이해하려 하지 않고, 실천하려 하지 않기에 괴로움에 시달린다. 소금 먹은 놈이 물을 먹는다는 것은 당연한데도 이 당연한 이치를 외면하고 시치미를 떼려는 것이다. 살아있기에 견뎌야 하는 시련이건만 유독 사람들만 피해가려고 한다. 목숨이 붙어있는 한 피해갈 수 없다는 것을 알면서도 눈 가리고 아웅 한다.

흥겹게 놀아보자. 젊은 날에 놀아보자. 늙어지면 서럽고 허망하니 젊은 시절 유감없이 즐겨야 늙어도 여한이 없다며 기운이 팔팔할 때 놀지 못해 야단이다. 달이 차면 기울듯이 때가 되면 마음먹은 대로 몸이 따라주지 않으니, 몸이 유연할 때 삶을 즐겨 보겠다며 난리다.

그리고 육신의 아름다움도 잠깐이면 사라지니 젊었을 때 한껏 멋을 부리려 한다. 봄날 아지랑이처럼 허망한 게 인생살이기에 내 한 몸 즐겁고 편하기 위해 부모, 형제, 처자식 팽개치고 인생살이를 즐기려고만 한다. 사노라면 피해갈 수 없는 따분함, 심심함, 우울, 권태…. 살아 있기에 피해갈 수 없는 시련이건만, 진득하니 참고 견디지 못한다. 그 시련을 피할 수만 있다면 술도 좋고 마약도 좋다.

인생살이가 고달프고 허무하기에 사는 동안 어떻게 살아야 하고, 무엇을 챙겨야할지 진득하니 곱씹어 보려고 하지 않는다. 삶의 가치를 어디에 둬야 할지 잊어버린 것 같다. 괴로움에 시달리는 것이 두려워 너도나도 피하려고만 한다. 피하기 때문에 닥쳐온 재난들을 두 눈 부릅뜨고 확인하고서도 잠시 후면 피해갈 궁리만 하는 것이다. 궁리하면 할수록 더 깊은 늪으로 빠져드는 것을 지켜보면서도 또 다른 방법을 궁리하느라 골몰한다. 글깨나 읽은 도회지 사람들은 피해나갈 궁리에 그저 마음이 조급하다. 궁리를 하면 할수록 화를 불러들인다는 것을 보고 들었으면서도 단념하지 않는다.

그러나 까막눈의 농부는 신학문을 터득하지는 못했어도 사람이 세상만물 중에 우두머리라는 것쯤은 알고 있기에 자연의 이치대로 삶을 꾸려간다. 겨우내 폭설, 폭풍, 혹한, 가뭄, 병충해를 견뎌내야 꽃을 피우고 열매 맺는 것을 지켜보았기에 자연의 가르침에 무조건 따른다. 시련이 닥치면, 피하기보다 차라리 끌어안고 곰삭히는 동안 다시 평온을 되찾게 된다는 자연의 이치를 알기에 언제나 느긋하다.

바람이 지나가는 길목에서 자란 나무들은 온전하지 못하다. 바위틈에서 눈과 비를 견디며 성장한 나무는 제대로 성장하지 못한다. 키는 자그맣고 이리저리 뒤틀려 모양새가 유별나다. 그런데 돈 많은 도회지 사람들은 자태가 빼어난 분재나 정원수를 탐을 낸다. 그런 나무들을 찾아 삼천리 방방곡곡을 이 잡듯 샅샅이 뒤진다. 그런 나무들이 있을 만한 곳이면 지도에 표시되어 있지 않은 무인도까지 찾아 나선다. 거실이나 정원 눈에 띄는 자리에 갖다놓고 즐기려는 마음에 힘겹게 찾아낸다. 나무가

죽지 않을 만큼 뿌리를 잘라내고 물도 거름도 최대한 절제한다.

　이처럼 아름다움을 핑계 삼아 나무는 가혹하게 키우면서, 자식들만은 온갖 호사를 시킨다. 땀 흘리지 않고 살아나갈 지혜를 가르치지 않는다. 자식들에겐 세상 온갖 호사를 누리도록 흙을 만지지 않고 땀 흘리지 않고 살아갈 요령만 가르친다. 그래서 멍청하고 어리석은 사람은 보이지 않고 모두 영특하고 똑똑하기만 하니 세상이 어수선하고 혼란스럽다.

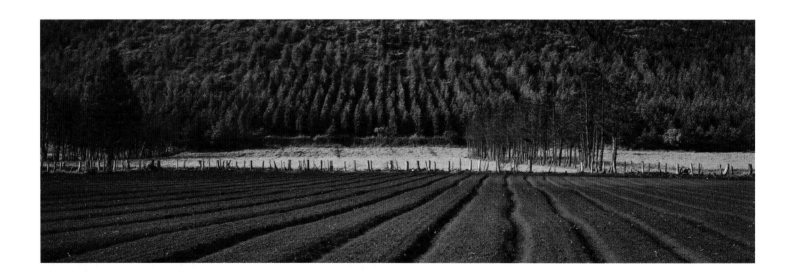

세상의 끝에 와 있다고 쑤군덕거릴 뿐, 정작 사람 도리는 망각하고 있다. 아주 먼 옛날부터 지금까지 하늘과 땅은 변함없이 그대로인데 사람들만 영악스러워져 남을 제 몸같이 사랑할 줄 모른다.

눈 먹던 토끼, 얼음 먹던 토끼 다 각각이라는 것쯤은 까막눈의 농부도 알고 있으니, 신학문을 배운 도회지 사람들이 모를 리 없다. 배우고 깨쳤으면 그 값을 하기 위해서라도 변화에 흔들리지 않고 만족할 줄 알아야 하는데, 너무 많이 깨쳐서 머리는 커지고 가슴은 쪼그라들어 치유가 불가능한 고질병이 되어버린 것이다.

까막눈의 농부는 배우고 깨우치지 못했어도, 신중하고 진지하게 온화하고 소박하게 사람 도리를 다하며 사람답게 살고 가려고 애쓴다. 씨를 뿌린 농부는 자연의 변화를 세세하게 살핀다. 하늘의 도움 없이는 한 톨의 낟알도 얻을 수 없기 때문이다. 자연의 변화를 헤아리며 논, 밭의 곡식을 열심히 보살핀다. 결실을 코앞에 두고 가뭄이 들면 애간장을 태우고, 바람꽃이 피면 큰바람이 아니길 소원하며 잠을 이루지 못한다.

폭풍우에 고깃배가 조각나는 것을 넋을 잃고 지켜본 까막눈의 어부는, 살고 싶은 의욕마저 산산조각이 났다. 두메산골에서 화전을 일구고 약초를 캐며 살아가는 까막눈의 산사람은 급살 병에 죽어가는 아들을 들쳐 업고 산 넘고 물 건너 의원을 찾아간다. 꼬리를 물고 이어지는 시련을 넘고 넘은 사람들은 자연의 가르침을 행동으로 실천한다. 본래의 마음을 지극정성으로 씻고 닦아 모나지 않게 한다. 만물에 해를 끼치지 않게 자연의 이치에 따른다. 까막눈의 무지랭이지만 육신이 살아 움직이는

동안 불행을 그림자처럼 달고 살아가야 한다는 것을 늘 염두에 두고 마음을 비우며 살아간다.

그러나 글깨나 읽은 도회지의 유식한 사람들은 하늘과 땅의 조화를 무시한 채 제 잘난 맛에 흥거워 한다. 더위도 추위도 두려워하지 않는다. 가뭄도 홍수도 두렵지 않다. 질병의 공포로 부터 점점 자유스러워져 무량수를 꿈꾼다. 여름에만 먹을 수 있던 수박, 참외를 동지섣달 한겨울에도 먹을 수 있고, 겨우내 속옷만 입고 땀 흘리며 지낼 수 있기에 봄을 간절히 기다리지도 않는다.

오늘을 사는 유식한 사람들은 미혹함에 눈이 멀어 자연의 이치는 망각한 채 제 잘난 맛에 희희낙락한다. 과학문명의 눈부신 발달로 점점 편리함에 길들여진 몸은 약간의 불편함도 견디지 못한다. 마음은 즐거움에 익숙해져 신명나는 놀이만 찾으며 고통을 감내할 줄 모른다.

문명의 발전 덕택에 사람들은 점점 자연에서 멀어져 간다. 도회지 사람들은 불편을 감수하지 않고 자연의 열매만을 즐기려한다. 도시의 화려함과 편리함에 익숙해진 사람들은 자연을 다스릴 수 있다고 착각한다. 도시는 편하고 화려하다. 편리함과 화려함에 유혹당한 사람들은 더욱 더 흥거워하며 즐거워한다. 도시는 흥에 겨워 즐거워하는 사람들을 끌어 모으기 위해 더 흥미진진하게 변신한다. 도시생활의 편리함과 즐거움에 유혹당하도록 호기심을 자극한다. 편리함과 즐거움에 빠져 사람도리를 망각하도록 혼을 빼앗는다. 사람들은 도시의 화려함과 편리함에 중독되어 너도 나도 자연의 이치를 망각한다.

맹추의 개꿈

세상에 대해, 삶에 대해 궁금증이 왕성했던 시절. 꼬리를 물고 늘어지는 답답함을 견딜 수 없어서 나는 책을 닥치는 대로 읽었다. 세상 구경을 핑계로 영화며 연극에 묻혀 시간을 죽이기도 했다. 삶을 엿본다는 구실로 공장으로 공사판으로 떠돈 적도 있었다.

궁여지책으로 친구나 선배, 스님과 목사님을 만나 내 안의 '안동답답이*'를 하소연하면, 그들은 대수롭지 않은 맹추의 개꿈쯤 되는 줄 알고 누구나 한 번씩 겪어야 하는 홍역이기나 한 듯이 여겼다. 그리고 머지않아 면역성이 생길 거라며 심각한 나의 하소연을 가볍게 웃어넘겼다. 그럴수록 나는 내게 주어진 수많은 날들 속에서 어떻게 살아야할지 막막하기만 했다.

칠흑의 어둠 속에서 길을 잃고 괴로워하는 나를 그 누구도 이해해 주려고 하지 않았다. 길을 찾으려고 애간장을 태우면 태운만큼, 물에 젖은 솜처럼 정신도 몸도 무거웠다. 물에 젖은 솜뭉치를 짊어진 채 너무나 고통스러워 나는 끙끙 앓아야만 했다. 깊은 생각에 몰두하다 보니 정신은 혼미해지고 머리는 어지럽고 귀에서는 귀울음이 계속되었다. 몸은 늘 무거웠고, 식사를 할 수 없으니 죽을 먹어야 했다. 잠을 이룰 수 없게 만드는 답답함, 막막함, 우울, 불안, 초조…. 참으로 혼자 감당하기 힘들었다.

그런데 고통스러운 중에도 변하지 않는 중심은 내 안에 자리를 잡고 있었다. 중심이 확고한 만큼 안동답답이는 더 커지기만 했다. 변하지 않는 중심이 있기에 세상과 삶에 더 집착하지 않을 수가 없었다.

세상 구경을 핑계 삼아 산으로, 들로, 강으로 떠돌며 다양한 삶을 맛본다는 구실로 별의별 사람들을 다 만났다. 그러나 그 누구도 내 안의 안동답답이를 시원스레 풀어주지는 못했다. 간절한 나의 하소연을 듣고 가엾어 할 뿐이었다. 모두들 안타까운 심정으로 내 마음을 있는 그대로 보여주길 원했지만 설명하려고 하면 앞뒤가 뒤죽박죽이 돼 종잡을 수가 없었다.

나 자신을 맹추의 개꿈이라 여기며 온갖 생각을 털어내려 애써보았지만, 안동답답이를 푸는 것만큼 힘들었다. 내 안의 안동답답이 또한 스스로 해결해야 하는데, 그 방법을 도저히 찾을 수 없었다. 안동답답이를 풀어줄 방법에 몰두하면 할수록 미로 속으로 점점 더 빠져들었다.

가슴조이며 지켜보던 어머니는 굿판을 벌였다. 귀신에 홀려 넋이 나갔다고 무당은 귀신 쫓는데 몰입했다. 일주일 내내 무당의 율동과 구성진 가락과 울고 웃는 무당의 연기를 보며 나는 그저 즐거웠다. 그러나 굿판이 끝나자, 내 마음은 전보다 더 혼란스러워졌다. 혼과 넋에 대해 깊이 생각했고 머리는 더 복잡해졌다. 새로운 궁금증에 마음이 몹시 흔들렸다. 나를 지탱시켜주던 한 가닥의 끈마저 끊어졌다.

중심을 잃은 나는 정처없이 떠돌았다. 가족들의 걱정과 성화는 더욱 심해졌다. 나는 집을 뛰쳐나와 떠돌았다. 그날그날 되는

대로 잠자리와 먹을거리를 해결하며 지냈다. 잠자리가 추우면 추운대로 배가 고프면 고픈 대로 하루 하루 지나갔고, 새로운 날들이 어김없이 다가왔다. 집착이 강한 만큼 스스로 견뎌야 할 고통 또한 강렬했다.

가족들이나 선배들이 대학 진학을 권했을 때도 나는 내 인생을 스스로 선택했다. 그리고 세상을, 삶을 배우기 위해 이곳저곳 떠돌아다니며 사진이나 찍으며 살아가고 싶어서 대학 진학을 단념했다. 모두들 내 행동과 생각이 부질없다며 먼 훗날을 위해 냉정하게 생각하라고 윽박질렀다. 일시적인 감정에서 선택한 길이 아니었기에 생각은 변하지 않았다. 나는 소설가, 시인, 철학가, 언론인의 시각을 통해 여과되기 이전의 세상을 보고 느끼고 싶었다.

무엇보다 도회지 생활이 나에게 맞지 않았다. 떠나야겠다고 결심했지만 살아갈 묘안을 찾지 못해 한동안은 도회지에서 겉돌았다. 도회지를 떠날 궁리에만 몰두하며 들과 산과 강을 찾아 떠돌았다.

들짐승이나 산짐승들은 오늘 몫의 삶을 충실히 살고 있었다. 그리고 땅거미가 질 때면 보금자리로 돌아가 내일을 맞이하기 위해 휴식을 취했다. 지천에 먹이가 널려 있어도 내일을 위해 결코 곳간에 쌓아놓지 않았다. 비가 오면 오는 대로 바람이 불면 부는 대로 허허실실 생명을 이어가고 있었다.

도시를 떠나기 힘들었던 만큼 산중생활에 적응하는데도 애를 먹었다. 해안마을, 중산간 마을, 섬의 동서남북을 떠돌았다. 열심히 떠돌아다니며 다양한 삶과 세상을 마주했다.

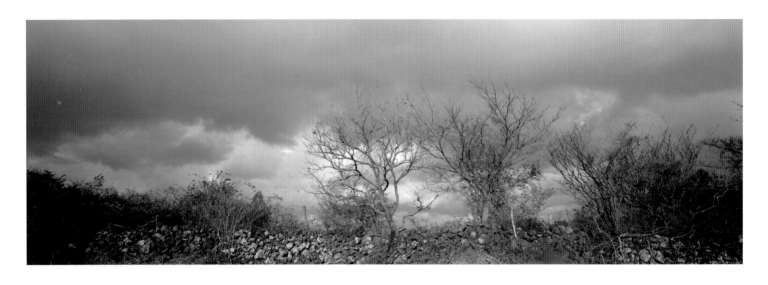

　그렇게 누구의 간섭도 받지 않고 자유롭게 생활하는 동안 서서히 마음의 평화가 찾아왔다. 나를 고통스럽게 했던 것들이 양파 껍질처럼 한 꺼풀 한 꺼풀 벗겨지자 삶의 진수가 그 신비로움을 드러내기 시작했다. 섬 생활에 익숙해지기 위해 나는 내 안에 남아있던 도회지 생활의 파편들을 지워버렸다. 사람들과의 만남도 억제했다.

　그러는 동안 삶도 차츰 윤곽을 드러내기 시작했다. 배가 고프면 먹고, 잠이 오면 잠을 잤다. 아내의 간섭도 없고 자식의 칭얼거림도 없는 자유로움을 즐기며 삶에 대해 깨닫고자 애썼다. 법도, 도덕도 나의 삶을 구속하지 않았다. 속박이 없는

나날이었다. 추우면 걸치고 더우면 벗어 던졌다. 그리고 나만의 삶을 즐겼다. 그러자 저절로 허허실실 살아가는 지혜를 터득하게 되었다. 자연 속에 파묻혀 자유분방하게 생활하며 삶의 가치에 대해 깊이 생각하는 나의 하루는 그래서 즐거울 수밖에 없다.

사람들은 오늘 하루의 삶에 매달린다. 그러나 때가 되면 어둠이 찾아오고, 한 해를 떠나보내면 또 다른 한 해가 시작된다. 신세대는 저절로 기성세대가 되어가고 또 다른 새로운 세대가 그 젊음을 이어나간다. 그러는 과정 속에서 자신이 어떤 삶을 살고 싶은지, 어떻게 살아가야 할지 스스로 결정해야 하는 것이다.

* 안동답답按棟沓沓 : 기둥을 안은 것처럼 가슴이 답답하다는 뜻.

섬 노인의 손자삼요*損子三樂

작은 섬에서 태어나 더 작은 섬으로 시집가서 늙어가고 있는 노인의 삶을 10년 남짓 지켜본 적이 있다. 장성한 자식들은 섬을 떠난 후 화목한 가정을 이루고 살며 넉넉한 살림을 잘 꾸려가고 있었다. 자식들은 외롭게 홀로 살아가는 노인이 안쓰러워서 섬을 떠나 자신들이 모실 수 있게 해달라고 섬을 떠날 것을 집요하게 강요했건만, 노인은 섬을 떠나지 않았다.

　노인은 열세 살부터 바다 속을 무자맥질*해 전복, 소라, 성게를 잡으며 바다를 의지해 살고 있었다. 바다 속을 무자맥질하며 하늘과 바다만을 동무삼아 살았다. 팔십평생 파도소리 바람소리를 들으며 잠을 청했고, 파도소리 바람소리에 잠을 깼다. 여든 한 살이 될 때까지 작은 섬 안에 갇혀 책 한 권 읽지 않고 살았지만, 신학문을 깨우친 사람들이 터득하지 못한 슬기로움이 노인에게는 있었다. 바깥세상 돌아가는 것은 깜깜해도 자연의 이치를 이해하고 자연의 이치를 실천하며 살았다.

　노인은 여든 살이 넘었어도 물질을 한다. 마을 사람들이 욕심이 지독하게 과한 노인이라고 쑤군덕거려도 그저 웃어넘긴다. 팔다리를 움직일 수 있으면서 자식들에게 짐이 되는 것은 죄악이라고 생각하기 때문이다. 바다 속 물고기들처럼 자식에게 신세지지 않고 살다죽는 것이 그녀의 소박한 소원이었다.

　노인은 신학문을 접하지는 못했지만 자연의 가르침에 귀 기울이며 실천해왔다. 자연의 가르침은 근거가 있고, 실천해야 할

사리가 분명하기에 무조건 따르는 것이다. 그리고 부엌칼의 날을 아무리 날카롭게 세워도 얼마 쓰지 못해 무뎌지는 것처럼, 삶에 너무 집착하면 화를 부른다는 것을 늘 염두에 두고 있었다.

노인은 한번 무자맥질하면 2분 정도 바다 속에 머무는데, 그 사이 전복을 찾아내어 채취를 해야 한다. 그런데 두세 번 빗장으로 쑤셔도 바닥에 달라붙은 전복이 떨어지지 않을 때도 있다. 큰 전복을 보면 허둥거리게 되고, 허둥거리다 보면 단번에 따지 못한다. 어른 해녀들은 물건(해산물)에 너무 집착하면 저 세상 사람이 된다는 것을, 물질을 처음 배우는 아기 해녀에게 주입시킨다. 그리고 어른 해녀들의 가르침을 따르지 않으면 눈물을 쏟을 만큼 꾸지람을 듣는다.

큰 물건이 욕심나 조금만 조금만 하다보면 숨이 찬다. 이때 10초만 더 욕심을 부리면 저 세상 사람이 되고 만다. 그럴 때면 물위로 솟구쳐 태왁을 끌어안고 숨을 고른다. 아쉬운 마음에 기운을 치리고 다시 여러 차례 무자맥질을 해보지만 그 물건은 끝내 찾을 수가 없다.

한평생 그렇게 무자맥질을 하면서 삶과 죽음의 순간을 수없이 넘나들었다. 그러는 사이 자연의 이치를 터득하였으므로 두려울 것이 없었다. 하늘이 노여워하는 것이 어떤 것인지 헤아리고 있기에 하늘의 뜻을 거역하지 않았다. 하늘이 강요하지 않아도 스스로 뜻을 따르며, 법 없이도 살아왔다.

노인은 삶을 지겨워하지 않았다. 동이 트면 일어나 일하고 어둠이 오면 잠을 잤다. 자신의 삶을 소중하게 생각하면서도

오만하게 행동하지 않았고, 언제나 자신을 드러내지 않고 낮추었다. 서른 초반에 서방을 떠나보내고 힘들여 키운 자식들이 이젠 화목하게 가정을 꾸려가고 있지만, 노인은 잠시도 쉬지 않고 부지런히 일을 만들어 한다. 노인의 삶을 간섭하는 사람도, 괴롭히는 사람도 없다. 모두들 복 많은 노인이라고 부러워한다. 노인의 삶을 엿볼수록 노인에게 더 깊이 빠져들게 되었다. 그리고 노인이 그리워질 때면 섬을 찾았다. 찾아갈 때마다 귀찮아하는 노인에게 아양을 떨며 함께 지냈다.

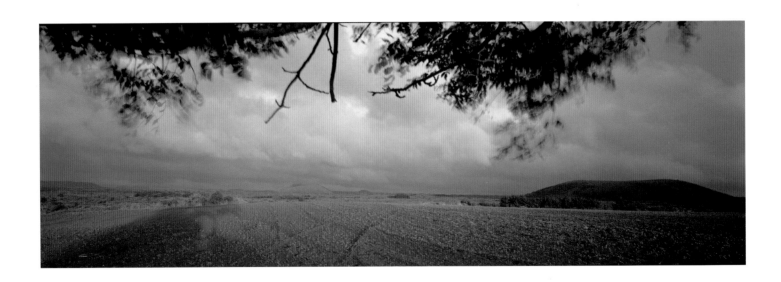

죽음마저도 노인을 두렵게 하지 못했다. 때가 되면 죽는다는 것을 알기에 삶에 매달려 아등바등하지 않았다. 하늘의 뜻을 헤아리며 정직하고 성실하게 살고, 일한만큼 거둘 때마다 늘 감사했다. 노인의 옷은 산뜻하면서도 단순하고 집안은 청결하고 아늑했다. 이웃과 늘 가까이 지내며 다툴 만한 일은 삼가고, 음식은 조촐하면서도 맛이 좋았다. 노인은 무엇이든 아껴 쓰며 베풀기를 좋아했다. 노인의 말은 전혀 다른 사람의 귀에 거슬리지 않고, 남의 이야기를 시시비비 따지지 않았다. 겉모양은 소박하지만 마음 씀씀이는 넉넉했다. 하늘의 뜻을 헤아릴 줄 알기에 아는 것이 많아도 결코 떠벌리지 않았다.

처음 노인을 만났을 때 노인의 소박한 성품을 보고 진실한 본성을 알 수 있었다. 노인의 살림살이는 예전에 쓰던 물건 그대로였다. 땔감이 귀할 때 연료로 쓰던 쇠똥을 말려서 사용하고 있었으며 가전제품은 전혀 쓰지 않았다. 노인은 저축한 돈이 많았지만 자만하지 않고 검소하며, 뽐내지 않고 질박했다. 노인은 자신이 살아야 할 곳이 섬이라 생각하기에 자식들 성화에도 섬을 떠나지 않았던 거다.

섬에 남아있는 한 노인에게는 할 일이 많았다. 일을 해야 건강하고 잡념이 없다는 것을 터득했기에 늘 부지런히 움직였다. 늘 부지런하기에 밥맛이 좋고, 깊은 잠에 빠진다고 했다. 아무도 강요하지 않지만, 하늘과 땅의 뜻을 헤아려 사람의 도리를 지키며 살아가고 있었다. 인간은 참으로 어리석다는 것을 명심하며 분수를 지키니, 몸도 마음도 편안한 듯 했다.

노인의 집에는 대문이 없었다. 집안에서도 자물쇠를 찾아볼 수가 없었다. 노인은 사람을 의심하지 않고 누구에게나 인정을

베풀었다. 늘 바다를 의지해 살아온 이야기를 했다. 노인이 지극정성으로 섬기는 신에 대해 질문이 이어지면, 바다 속의 신비로움에 대해 장황하게 얘기를 늘어놓곤 했다. 먼 옛날 사람들의 각박했던 삶에 대해 소상히 들려주며 이웃사람들의 살아가는 이야기를 덧붙여 들려주었다.

내가 처음 섬을 찾았을 때는 일주일에 한 번 뱃길이 열렸다. 그러던 것이 몇 년이 지나면서 두 번으로 늘어나더니, 이년 후부터는 매일 한 차례씩 뱃길이 열리게 되었다. 그러자 뭍의 사람들의 들고남이 빈번해졌다. 이제는 하루에 일곱 차례 유람선이 관광객을 실어 나르고 있다.

하루에도 몇 천 명씩 관광객이 드나들게 되자 할머니의 생활에 많은 변화가 생기게 되었다. 노인의 완강한 반대에도 불구하고 자식들은 자식 도리를 구실삼아 TV를 들여 놓았다. 몇 개월 후에는 가스레인지가 들어왔다. 그리고 냉장고, 선풍기, 전기밥솥들이 들어왔다. 처음 한동안 노인은 이 잡다한 가전제품을 전혀 쓰지 않고 지냈다.

그러나 자식들의 성화에 견디다 못해 가전제품들을 사용하기 시작했다. TV를 보기 시작하면서 노인의 옷차림이며 말씨와 행동이 변했다. 창에는 커튼이 쳐지고 방안의 가구 배치와 벽지까지 도회지 가정집처럼 달라졌다. 집에는 열쇠가 채워지고 대문이 만들어졌다. 대나무에 그물을 옭아매어 입구에 걸쳐놓았다. 신이 나서 들려주던 섬사람들 이야기도 이제는 쉽사리 입에 올리려 하지 않았다. 그 대신 TV 속의 세상 돌아가는 이야기에 열을 올리게 되었다. 섬사람들의 삶에 대한 이야기를 내가

유도해 보았지만, 번번이 실패했다.

　노인이 뭍에 관한 소식에 깜깜절벽이던 때, 노인은 내가 모르는 세상에 대해 깊이 알고 있었다. 그러나 이제 바깥세상 돌아가는 것에 관심이 많아지면서 노인의 얼굴에는 수심이 깊어졌다. 도회지 사람들이 두려워하는 것을 노인도 두려워하게 되면서, 노인에게서는 갓난아이처럼 해맑은 웃음이 사라졌다.

　* 손자삼요損子三樂 : 《논어》에 있는 말로 사람에게 손해되는 것 세 가지를 뜻한다. 분에 넘치게 즐기는 것, 일하지 않고 놀기를 좋아하는 것, 주색을
　　　좋아하는 것을 이른다.
　* 무자맥질 : 잠수

내 안에 부는 바람

바람이 분다. 어제의 바람은 내일도 계속되고 내일의 바람은 먼 훗날로 이어져 영원히 살아 움직인다. 그 바람은 하늘과 땅이 열릴 때부터 지금까지 단 한 번도 기세를 누그러뜨리지 않았다. 바람은 항상 세상의 주인이 되어 오늘까지 군림하고 있다. 하늘과 땅 사이에 존재하는 만물은 손님처럼 잠시 잠깐 머물다 돌아갈 뿐이다.

만물은 저절로 생겨나 자라고, 자라면 본래대로 되돌아간다. 만물은 또다시 저절로 그렇게 생겼다가 형상도, 빛깔도 없이 사라진다. 바람은 길고 오래간다. 생겨난 적이 없기에 영원히 죽지 않는다. 알 수 없는 바람의 뿌리를 생각하면 생각할수록 마음이 혼란스러워진다.

알 수 없는 것이 하늘과 땅의 시작이다. 헤아릴 수 없는 것이 하늘과 땅의 열림이다. 바람이 어디서부터 왔는지는 아무도 모른다. 본래의 모습을 드러낸 적이 단 한 번도 없다. 그렇지만 어딘가에 깊이 숨어 있으면서 이 세상을 지배한다. 신비 속에 감춰져 있어 모습을 볼 수는 없지만 움직임은 끝이 없다. 바람은 한 번도 제 모습을 드러내지 않으면서, 세상사를 좌지우지하는 세상의 주인이다. 이 세상의 주인답게 바람은 먼 옛날 그대로 영원히 계속될 뿐이다.

바람은 분명 살아 꿈틀거리는데 눈에 보이지는 않는다. 소리만으로 세상을 지배한다. 형태를 볼 수는 없지만, 느낄 수는 있다.

제 마음이 뒤틀리면 시도 때도 없이 힘을 자랑한다. 여름에도 겨울에도, 한밤중에도 한낮에도, 세상을 난장판으로 만들고 슬그머니 사라진다. 사람들은 세상사를 제 하고픈 대로 아수라장으로 만들어버리는 바람을 징그럽게 싫어하면서도, 예를 갖춰 지극정성으로 섬긴다.

　사람들은 바람을 피해 집터를 택한다. 처마는 담 높이보다 낮아야 한다. 그리고 팔뚝만한 동아줄로 그물을 짜듯 지붕을

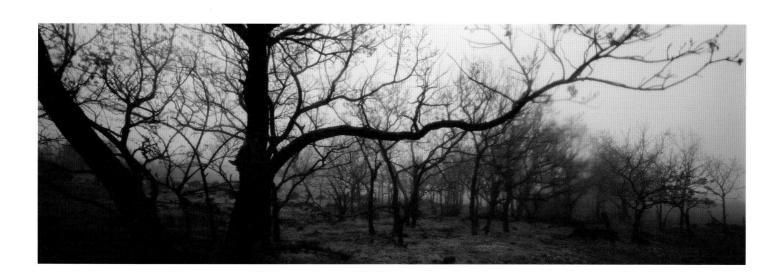

옭아맨다. 집 주위에 단단한 담을 두르고 나무를 심어 바람을 막는다. 사람들 살갗은 바람에 달아 군살이 오르고, 목소리는 바람소리보다 크다. 바람의 노여움을 피해갈 수 있는 온갖 지혜를 모으지만, 바람은 사람들의 살림살이 하나하나를 깊이 간섭한다. 그래서 바람과 더불어 살아가는 사람들의 문화는 독특하다. 바람의 뜻을 헤아리지 않고는 고기 한 마리, 곡식 한 톨 얻을 수 없다.

사람들은 바람을 신으로 섬기며 때를 정해 제를 지낸다. 제를 거르면 멀쩡한 배가 단숨에 조각나고 논밭은 황폐해진다. 바람은 귀신처럼 정확하게 해코지를 한다. 날을 정해 남녀노소 하나 빠지지 않고 동네 사람들이 다 모여 바람 앞에 소원을 빈다. 목숨이 붙어 있는 사람은 모두다 고개를 숙인다. 바람 때문에 목숨이 끊어지려는 찰나에 구사일생으로 살아남은 사람도, 바람 때문에 사랑하는 남편이나 자식을 잃은 아낙네도 몸과 마음을 청결하게 단장하고 제물을 장만한다. 극진한 섬김을 받으면서 바람은 폭군처럼 안하무인으로 행세하기도 하고, 군자처럼 살림살이에 도움을 주기도 한다.

사람들은 때로는 바람을 간절히 기다린다. 때로는 바람이 앙탈부리지 않고 조용하게 지나가기를 간절히 간구하기도 한다. 목숨을 유지하는 데 없어서는 안 될 물이나 불도 바람을 만나 폭군으로 변할 때가 있다. 물과 불이 바람을 만나면 세상은 황폐해진다. 바람은 물불을 가리지 않는다.

목숨이 붙어 있는 세상 만물은 바람을 두려워한다. 살아 있는 모든 것들은 바람 앞에 굴복을 한다. 바람이 눈비를 몰고 오면

개구리는 땅속 깊이 몸을 감추고, 노루는 동굴 깊숙이 숨는다. 사람들은 집안에 틀어 박혀 바람이 잠잠해지기를 간절히 기원한다. 눈, 비, 안개도 바람을 만나지 않으면 그 힘을 제대로 발휘하지 못한다. 바람이 심통을 부려 눈비를 몰고 오는 날이면 세상은 공포의 도가니로 변한다. 몇 백 년 된 팽나무가 뿌리째 뽑히기도 하고, 눈 깜빡하는 사이 거대한 배들이 종이 상자처럼 조각이 되어 흩어지기도 한다. 몇 십 미터 수직 절벽을 타고 치솟는 바닷물은 마을을 물바다로 만든다. 집도 돌담도 지푸라기처럼 흩날린다.

바람이 지난 후에는 풀이며 나무도 상처를 견디지 못해 시들어간다. 단단한 갯바위도 큰 바람에 오랜 세월 시달린 탓에 제 모습을 잃은 지 오래다. 본래 모습은 상상도 할 수 없을 만큼 여기저기 속살을 드러내고 있다.

세상 만물은 바람이다 싶으면 모두들 읍소하고 숨을 죽인다. 바람은 귀신도 맥을 추지 못하도록 기운을 빼놓고는 제 모습을 감춘다. 바람이 성깔을 부리고 지나간 세상은 황폐해진다. 바람은 영원히 죽지 않고 만물의 주인으로 군림하며, 때론 생명을 단축시키고, 때론 생명을 연장시켜준다.

바람 타는 섬에 뿌리내리고 살아가는 이들은 동서남북 어디에서 불어오는 바람도 두렵지 않다. 먼먼 옛적부터 대를 물리며 전해 받은 지혜가 있기 때문이다. 그러나 마음 밭에 부는 바람에는 속수무책이다. 초가을의 태풍도 한겨울의 칼바람도 비켜 갈 수 있으나, 내 안에 부는 바람은 비켜갈 수 없다.

살림꾼으로 소문난 섬마을 아낙네의 마음 밭에 바람이 불면, 서방도 자식도 마음에서 멀어진다. 서방과 자식을 위해 온갖 시련을 견뎌내어 왔지만, 아낙네의 마음 밭에 바람이 일면 가정도 자신도 파멸로 몰고 간다. 마음 밭에 부는 바람은 시도 때도 없이 나타났다 사라진다. 내 안의 크고 작은 바람에 마음은 늘 오락가락한다.

김영갑 인물시
_이생진

미친 사람들

– 마라도 15

마라도에 오면 왜 미치는가

김영갑은 마라도에 미쳐

결혼을 포기했고

서울을 포기했고

고향을 포기하고

파도만 쫓아다니며 사진을 찍는데

이번엔 사진기가 바다에 미쳐

마라도를 떠나지 않는다

밤엔 마라도 전체가 미쳐 깜깜한 하늘에 뜬 별

발밑은 모두 위험한 절벽인데

밤에도 미쳐 헤맨다는 것은

여간 미친 것이 아니다

서울 어느 골목에 이런 유괴가 있을까

마라도에서는 서울보다 하늘이 가깝고

희망보다 절벽이 가까워서 꿈이 많다

하늘로 가고 싶은 꿈이 많다

너는 가고

– 사진작가 김영갑

너는 가고

꽃 한 송이

그 자리에 엎드렸다

그걸 보면 너도 울리라

있다가 없어진 자리

아무도 다치지 않았는데

쉽게 허전해진다

강한 '있음'이 보고 싶어

네가 있던 바닷가로 나왔지만

네가 없기는 마찬가지

바다의 위력은 여전한데

너를 있게 하기엔 역부족

너의 없음을 어떻게 알았는지

뒤뚱뒤뚱 내려와

거미줄 치는구나

김영갑

– 두모악 갤러리

해마다 12월 말쯤이면 성산읍 삼달리에서

김영갑이 걸어오듯 사진 달력이

걸어온다

2005년

2006년

2007년

2008년

2009년

그는 2005년 5월에 떠났는데

달력은 계속해서 내게로 온다

그는 1957년에 충남 부여에서 태어나

1982년부터 제주를 오가다가

제주도에 반해 1985년부터는

몸도 마음도 다 짊어지고 제주도로 들어왔다

바닷가와 중산간

한라산과 마라도

마라도에서 나는 그를 만났다

그리고 내가 구엄리에 있을 때 구엄리에 자주 왔다

그러다가 그는 루게릭병으로 갔다

사진기를 들고 다닐 수 없어서

사진 찍기를 포기하고

죽을힘을 다해서 마지막 작품으로 남겨놓은 것이

두모악 갤러리다

'나에게는 옛날 옛적 탐라인들이 보고 느꼈던 고요와 적막,

그리고 평화를 다시금 고스란히 보고 느낄 수 있는 나만의

비밀화원이 있었습니다. 나는 그곳에서 웃고 울다가, 노래

부르고 춤을 추었습니다. 나는 그곳에서 홀로 환호작약하다

잠들거나, 누워서 하늘을 보며 환상에 빠져들곤 했습니다.'

— 김영갑의 '잃어버린 이어도'에서

그것이 그가 만든 정원이고 그 정원에서 영결식을 지냈다

나는 그의 영결식에서

그를 슬퍼하는 시를 읽었다

그런데 아직 달력이 오고 있다

그의 영혼이 담긴 달력

거기엔 그가 살다 남긴 시간이 일년 치씩 배달된다

아끈다랑쉬오름

해마다 내 곁으로 달려오는

김영갑의 달력엔

아끈다랑쉬오름에서 무지개가 뜬다

나는 달력을 넘기다가 4월을 만나

무지개 뜨는 아끈다랑쉬오름에 올라가 시를 읽는다

'고씨지묘高氏之墓'

이 비석에 막걸리를 따라놓고

할미꽃을 달래며

할미로 태어난 것을 서러워 말라는 시를 읽는다

고씨 무덤에 술을 따르고

나도 따라 마시며

낯도 모르는 고씨에게 시를 읽어준다

막걸리도 나처럼 시를 마시고

다랑쉬오름 위에서 내려다보던 하늘도

풀밭으로 내려와 시를 마신다

이날은 산천초목이 다 시를 마신다

연보

김영갑 / 이생진

김영갑

1957년	충남 부여 출생
1977년	한양공업고등학교 졸업
2002년	김영갑 갤러리 두모악 개관
2005년	5월 숙환으로 별세

전시회

1985년	〈빛을 잃은 사람들〉, 서울
1986년	〈제주의 오름 Ⅰ〉, 제주
1987년	〈동자석〉, 제주
1988년	〈무덤〉, 제주
1989년	〈제주 바다의 사계〉, 제주
1991년	〈제주의 오름 Ⅱ〉, 제주 / 러시아 모스크바
1992년	〈제주의 오름 Ⅲ〉, 제주 / 〈제주 바다의 사계〉, 미국
1993년	〈제주의 오름 Ⅳ〉, 제주
1994년	〈제주의 오름 Ⅴ〉, 제주
1995년	〈제주의 오름 Ⅵ〉, 제주
1996년	〈제주의 사계〉 / 서울
	〈오름, 바다, 그리고 바람이 어우러진 유혹의 섬 제주〉, 서울
1997년	〈제주의 오름 Ⅶ〉, 제주
1998년	〈제주의 오름 Ⅷ〉, 제주
2001년	〈마음을 열어주는 은은한 황홀〉, 서울
2002년	〈제주의 오름 Ⅸ〉, 대구
2005년	〈내가 본 이어도 1 – 용눈이 오름〉, 프레스센터, 서울
	〈내가 본 이어도 2 – 눈, 비, 안개 그리고 바람 환상곡〉, &
	〈내가 본 이어도 3 – 구름이 내게 가져다 준 행복〉, 세종문화회관, 서울

사진집

1995년	《최남단 마라도》
1997년	《숲 속의 사랑》
1997년	《삽시간에 붙잡힌 한라산의 황홀》
2001년	《마음을 열어주는 은은한 황홀》
2005년	《내가 본 이어도 2 – 눈, 비, 안개 그리고 바람 환상곡》
	《내가 본 이어도 3 – 구름이 내게 가져다 준 행복》
2006년	《김영갑 사진집》

에세이집

1996년	《섬에 홀려 필름에 미쳐》
2004년	《그 섬에 내가 있었네》

이생진

충청남도 서산 출생

《현대문학》으로 등단

1996년 《먼 섬에 가고 싶다》 윤동주문학상 수상

2002년 《혼자 사는 어머니》 상화尙火시인상 수상

2001년 《그리운 바다 성산포》로 제주도 명예 도민이 되었음.

2009년 성산포 오정리에 '그리운 바다 성산포' 시비공원이 만들어짐.

시집

1955년 《산토끼》

1956년 《녹벽》

1957년 《동굴화》

1958년 《이발사》

1963년 《나의 부재》

1972년 《바다에 오는 理由》

1975년 《自己》

1978년 《그리운 바다 성산포》

1984년 《山에 오는 理由》

1987년 《섬에 오는 이유》

1987년 《시인의 사랑》

1988년 《나를 버리고》

1990년 《내 울음은 노래가 아니다》

1992년 《섬마다 그리움이》

1994년 《불행한데가 닮았다》

1994년 《서울 북한산》

1995년 《동백꽃 피거든 홍도로 오라》

1995년 《먼 섬에 가고 싶다》

1997년 《일요일에 아름다운 여자》

1997년 《하늘에 있는 섬》

1998년 《거문도》

1999년 《외로운 사람이 등대를 찾는다》

2000년 《그리운 섬 우도에 가면》

2001년 《혼자 사는 어머니》

2001년 《개미와 베짱이》

2003년 《그 사람 내게로 오네》

2004년 《김삿갓, 시인아 바람아》

2006년 《인사동》

2007년 《독도로 가는 길》

2008년 《반 고흐 '너도 미쳐라'》

2009년 《서귀포 칠십리길》

2011년 《실미도 꿩 우는 소리》

2013년　《골뱅이@ 이야기》

2014년　《어머니의 숨비소리》

시선집

1999년　《詩人과 갈매기》

2004년　《저 별도 이 섬에 올 거다》

2012년　《기다림》 육필 시선집

시화집

1997년　《숲 속의 사랑》 시 | 이생진 / 사진 | 김영갑

2002년　《제주, 그리고 오름》 시 | 이생진 / 그림 | 임현자

2010년　《제주》 시 | 이생진 / 그림 | 임현자

2012년　《詩가 가고 그림이 오다》 시 | 이생진 / 그림 | 박정민

2016년　《오름에서 만난 제주》 시 | 이생진 / 그림 | 임현자

수필집 및 편저

1962년　《아름다운 天才들》

1963년　《나는 나의 길로 가련다》

1997년　《아무도 섬에 오라고 하지 않았다》

2000년　《걸어다니는 물고기》

이 도서의 국립중앙도서관 출판시도서목록(CIP)은 서지정보유통지원시스템 홈페이지(http://seoji.nl.go.kr)와 국가자료공동목록시스템(http://www.nl.go.kr/kolisnet)에서 이용하실 수 있습니다. (CIP제어번호 : CIP2014002218)

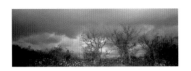

숲 속의 사랑 | 이야기가 있는 풍경 1

지은이 김영갑 · 이생진
1판 1쇄 발행 2010년 5월 1일
1판 3쇄 발행 2016년 4월 23일

발행인 김소양
편집 박무선, 김소애, 권효선
마케팅 이희만

발행처 ㈜우리글
출판등록번호 제 321-2010 - 000113호
출판등록일자 1998년 6월 3일

주소 경기 광주시 도척면 도척로 1071
마케팅팀 02-566-3410 **편집팀** 031-797-32067 **팩스** 031-798-3206 / 02-6499-1263
홈페이지 www.wrigle.com **블로그** blog.naver.com / wrigle

한국문화예술위원회
Arts Council Korea

이 책은 제작비의 일부를 문예진흥기금에서 지원 받았습니다.